GABEE.學

咖啡大師林東源的串連點思考，
從台灣咖啡冠軍到百年品牌經營，
用咖啡魂連接全世界

台灣咖啡大師
林東源——著

2014年 擔任離線咖啡offline coffee 訓練講師
2014年 上海舉辦MINI x GABEE. x Freshgreen 車主活動
2014年 TED x Taipei 贊助夥伴
2014年 參與上海簡單生活節活動贊助夥伴
2014年 協助建構 StayReal Café by GABEE. 杭州店
2014年 FabCafe Tokyo Coffee Jam 活動分享講者
2014年 馬來西亞虹吸壺冠軍選手教練
WCE Tamper Tantrum Live in Taiwan 贊助夥伴與分享者
2014年 FabCafe HK pop-up 短期實驗店成立
2014年 協助深圳B.W黑白咖啡館成立
2015年 與非零餐廳合作設計專屬咖啡配方與推出非零禮物
2015年 協助馬來西亞Star Light Cafe 建立烘焙體系
2015年 FabCafe Bangkok 成立
2015年 協辦第二屆GCEF大中華區咖啡產業精英論壇
WCE ALL STAR Espresso Bar & Brew Bar 咖啡豆贊助者
2015年 成立GABEE. 中國辦事處
2015年 玉山銀行總行VIP咖啡分享講座
2015年 擔任唐寧茶創意茶品調製比賽決賽評審
2015年 東京FabCafe 咖啡分享講座
2015年 馬來西亞虹吸壺冠軍選手教練
2015年 TCAI(上海)咖啡展覽暨會議分享講師
2015年 TEDxTaipei 贊助夥伴
2015年 Gucci VIP 客戶咖啡分享講座
2015年 協助上海有練咖啡建構咖啡相關系統與訓練
2015年 McCafé 年會創意咖啡比賽活動評審與表演講師
2015年 與蕭欣鈺老師共同開設『味蕾上的義大利』系列課程
2015年 與世界知名調酒師 Angus 共同創作咖啡調酒系列
2015年 協助廈門俊豪會豆口咖啡館成立
2015年 出版簡體中文版—創意咖啡的無限可能
2015年 成立GABEE. 上海公司與培訓中心
2016年 推出GABEE. X 斐瑟髮廊VIS A VIS專屬咖啡豆
2016年 LG V10 手機代言人
2016年 台北國際書展香港分享講者
2016年 協助開設香港牧羊少年創意咖啡館 by GABEE. K11店
2016年 出版GABEE.學—畫繁體與簡體中文
2016年 World Coffee Events Brew Bars 咖啡豆贊助者
2016年 World Coffee in Good Spirits 國際評審
2016年 新加坡 FHA Barista and Latte Art Challenge 國際評審
2015年 協助從產地到餐桌—那一夜。這一咖(浙義咖)餐會創意咖啡佐餐系列

2015

2016

目錄

Barista

咖啡師

觸碰人心的職人

We do everything about caffe

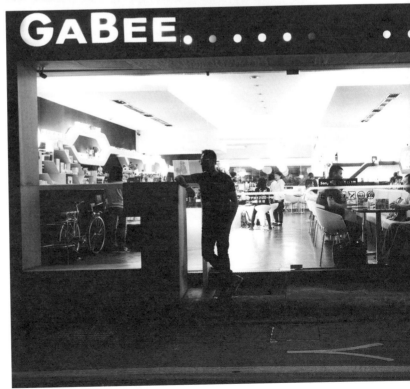

第一天之前

找到串聯點，讓過程有意義

正做著一份自己熱愛的工作的我自己，要回頭笑看過去，當然是很容易的。就像所有勵志的故事，經常是以成功者的身分，回看一路的心酸和艱辛，雖然很有激勵的作用，但總帶點灰姑娘色彩——你知道她終究獲得了一個彩色繽紛的結局，所以不會為她的黑白時期感到緊張。

我不想要以那樣的姿態來談論我的故事。我不想要再強調「過程比結果重要」，或是「聽從你心裡的聲音」，這些大家都懂的道理。勵志很容易，難的是說服。而且不是由我來說服你，而是你要說服你自己：現在的工作，真的是我想做的。

就像我可以很有自信地說：做一名咖啡師，開一間咖啡店，真的是我想做的。

為什麼？因為我將不斷累積的所有元素找到了「串聯點」。一個將所有過程都

「串聯起來」的「點」。

做足自己，日後所有的事就會發生。

在成為咖啡師之前，我曾經是與現在的我，完全不同的人。

我曾是一個很害羞的人，不擅長表達自己，只想默默觀察周遭發生的事。

在求學的過程裡，一路升學都沒遇上什麼大問題。事實上，二專畢業時，我是整個班上唯一考上公立二技的人。考上大學後，我的成績還是不錯，我的大學教授甚至曾希望我朝學術方向前進，在環工領域創造自己的未來。

我當然也想過「學以致用」，考個技師執照，做一份相對穩定、不浪費自己知識資產的事。但有時候人生的路會跟一開始的想像不太一樣，甚至大相逕庭。

在真正進入咖啡館之前，我就開始的「餐飲服務經驗」，大概是高中時曾在啤酒屋打工。我沒有任何咖啡相關的人脈、知識。這樣的我要成為咖啡師，是在當時完全沒有任何的想像，也不是朝著這樣的目標努力，只是以對餐飲業有著高度喜愛的身份

生活著。

大學時代，我加入話劇社。之後也長期在屏風表演班擔任志工，若要說有誰是影響我生命最深的人，我會毫不猶豫地說：李國修老師。一個和「咖啡師」八竿子打不著的表演藝術大師。

到目前為止，我人生的一切看起來，都像只是隨機的遭遇。

但，事情真是這樣的嗎？

在知名攝影師郭英聲的自傳《寂境：看見郭英聲》裡，有這麼一句話：「做足自己，日後所有的事就會發生。」

雖然我的故事看起來既沒有「做足自己」的部分，也沒有因為做足自己，所以得到的「發生」，但我還帶著「之前走的道路究竟是什麼？」的心態，開始了在咖啡館的工作。接著就慢慢發現，所有的一切都是有意義的。

而做咖啡，就是我人生最重要的第一個「串聯點」。

做一件會讓你傾盡全力去完成的事

其實我也想過這樣的問題：在進入咖啡館打工之前，我念過的書、養成的習慣、完成過的所有事，其實都和咖啡無關。雖然現在，我已能把一切的經驗都連結起來，但會不會，那也只是因為運氣？

當然我可以把「害羞」、「理工背景」和「話劇經驗」都連結、應用在我的咖啡師和開店生涯裡，但要說這些是成為咖啡師的關鍵，恐怕還是有點勉強。

真要說如果從學生時代就往咖啡師、開咖啡館的目標前進：練習讓自己更擅長和陌生人談話、選擇餐飲科系就讀、加入（或自創）咖啡相關社團，應該都比起我的經歷要來得更有效率吧？

從這樣的標準來看，我的「串聯點」，不見得可以是別人的「串聯點」。

不只如此，從很多人的標準來看，我的「串聯點」，非但對咖啡師生涯加不了分，還可能是扣分的。那麼前面提到「做自己想做的事」，其判斷的標準到底是什麼？

其實很簡單的。**當你正做著自己想做的事，你就會自己找理由，去填滿兩者之間的空缺。**就像我把人生的經驗值，全部運用在做一名咖啡師、開咖啡館身上。

所謂自己想做的事，就是會讓你傾盡全力去完成、用上所有能量去呼應它、接近它的事。

咖啡對我來說，就是這樣的一件事。它讓所有看似不相關的人生經驗，在一瞬間，都變成像是為了現在才去做的。

一步到位之前，已經長跑多年

我還記得在「GABEE.」才剛開沒多久時，曾有客人疑惑地問我：「你們是不是開很久了？」而在得到答案後，又忍不住追問：「該不會你們其實是連鎖店？不然怎麼能在這麼快的時間內一步到位？」

這樣的質問，其實是一種肯定。但在開心之餘，我同時也覺得很有趣，以及不解。為什麼大家都只看到我們在很短時間內把一間店「做出來」，卻沒想過在這之前，我已經在咖啡館裡工作許久，累積了七年的資源和能力呢？

我只是長跑多年，剛好在看似「終點」的這一刻，被看見了而已。

在一九九七年——剛好也是星巴克店鋪進入台灣開設的那一年，我進入了咖啡這個行業，到了二〇〇四年，因為「GABEE.」正式開幕，好像被看見越過了「開咖啡店的夢想」終點線而已。

無論如何，經過多年努力而獲得的成果，我還是想發表一下感言：謝謝我開明的父母，雖然一開始希望我能找份比較「正式」的工作，但從不限制我做自己想做的事，而不管開店之後的我有多麼疲累，睡眠有多不足，我的太太一直在背後支持著我，讓我可以放心的往前衝，我非常的感謝她。而在剛開店時期的生意，是在「開店蜜月期」以及「入行多年累積的知名度」的情況照顧下，才讓店裡的生意維持不錯而不是慘烈的狀況。

這也是我應該要做咖啡師的一個證明吧。也感謝命運，讓我在開店不久後，接到了「咖啡協會」的來電，請「一向害羞、擅於在背後觀察勝於在人前表達自己」的我，去參加第一屆的「台灣咖啡大師」比賽。

但這些在開店第一天之後，所謂「日後發生的所有的事」，就只有請你翻開下一章，繼續閱讀了。因為真正的長跑選手，從來就不會因為完成一個目標，就停下腳步。夢想的目標應該要不斷地往後推，而不斷的往前邁進。

第一章 咖啡店的一天

很多人心裡都有個「咖啡館」夢，但你知道嗎？
經營「咖啡館」不只是浪漫的事！
從咖啡館的十大原則和GABEE.的一天踏入這個世界吧！

咖啡店的十大守則

老實說，GABEE．就曾趕過客人，因為他違反了店裡禁止攜帶外食的規定，而當我們提醒他時，對方卻用非常不好的態度回應我們。當下只能直接請他離開，雖然清楚這樣的動作，相當程度代表著我們將永遠失去這位顧客，但那也正是GABEE．的目的：首先，我不希望他再來破壞GABEE．的空間氣氛，影響其他消費者。再者，我相信物以類聚，如果他呼朋引伴來消費，只會更加地擠壓到其他人的空間，當我以這位顧客為尊時，另一方面，其實是不尊重其他的客人。

顧客至上⋯⋯「大致上」沒錯

顧客對咖啡館來說，是最重要的存在。

咖啡館裝潢得再美、店面位置選得再好，咖啡煮得再好喝，價格訂得再便宜，咖

啡師得過再多獎項，沒有顧客，一切都沒有用。

所以，「顧客至上」這四個字，在餐飲業中幾乎一向都是被奉為聖旨的話，畢竟沒有了客人，生意也做不下去。

不過「顧客至上」，到底標準是什麼？基於「沒有客人，店就無法生存」的法則，所以每個老闆都應該要有把這四個字「無限上綱」的心理準備嗎？

我想不是的。

我一向認為，所有的關係都是互相的，即使要以客為尊，也要有自己的底限和原則。因為換個角度想，保護其他消費者獲得應得的享受，不也是在同樣的思維下，該做的事嗎？

所以我說，「顧客至上」雖然沒錯，但只是大致上沒錯。

只是，「顧客至上」的標準是什麼？做為一個咖啡館的老闆，到底該做到哪些事，才不算是辜負每個從店門口走進來的顧客呢？

對GABEE.來說，有十個重要的守則，是必須要每天做到，才足夠稱自己是「顧客至上」的。

打造一間可以讓人「拿下面具」的咖啡館

第一，是正確的觀念。這大概是所有的守則中，最難說明的一項。

但它卻是最重要的。

觀念正確了，其他的細節都會自動到位；這就好像一個把身體健康當作最高生活準則的人，自然不會放任自己作息不正常、暴飲暴食、不當節食。擁有正確的觀念，就不會在其他細節失手，或說睜一隻眼、閉一隻眼，對自己妥協。

開咖啡館不是拿別人的薪水做事，不開心或不順利，遞辭呈就好了。開咖啡館，是自己當老闆，投注的心力和財力，都不該也不會是放棄後能不痛不癢的。

要設定正確的觀念，第一件事，就是要先對自己說明，心目中的咖啡館是什麼？好像日本綜藝節目《電視冠軍》總會在各項比賽結束後，對拿下冠軍頭銜的參賽者提問：「請問×××對你來說是什麼？」有時我們會獲得很奇妙的答案，比方說「大胃王對我來說是生命的意義」，或是「做蛋糕對我來說是使人獲得幸福的方法」，但其實同樣的問題，也可以很實際，很簡單。

對GABEE.來說，咖啡館就是一個「場域」的提供。我對咖啡館最高的期待和想像，就是可以讓消費者在這裡，獲得很多在其他地方感受不到的氛圍。

現代人因為同時具備太多身分，或許得經常戴著面具，像是面對老闆的面具、面對同事的面具、面對家人的面具……等，當然格外需要一個可以專心、自在地做自己的地方。我們希望每一個進入GABEE.的客人，都可以透過空間的轉換，同時獲得情緒的轉換，放鬆地拿下各式各樣的面具，不再去擔心要扮演各種不同的角色。咖啡館就應該是這樣的一個地方，因為客人和老闆之間沒有什麼利害關係，反而可以更真實地展現自己，去和咖啡館的老闆互動。

咖啡館對每一個現代人來說，都應該是個很重要的空間。或者說，我覺得每一個現代人，都應該要有一個信賴、喜歡的咖啡館，可以去那裡放空自己，為自己充電。

我希望GABEE.能成為那樣一間值得人們信賴、喜歡的店。

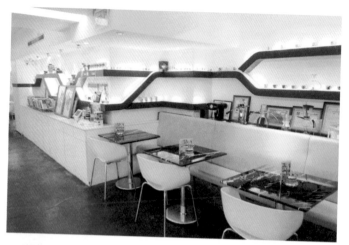

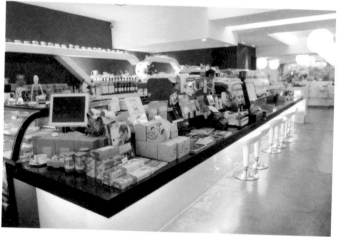

—

GABEE.整體是一個長方形的空間，我們先大致分成「兩側」，
左邊是咖啡色的牆，加上白色的層板線條，右邊則剛好相反，增
加視覺上的跳躍感，也打造出空間獨特的個性。

回流率，比翻桌率更重要

而最快達到這個目標的，就是提供客人一個舒適的環境。

一進到GABEE.，你就能看見一個寬敞的空間。GABEE.空間最基本的要求，就是「獨立」。我希望它可以和外界可以有一個明確的分界，儘管它和外界的世界，可能也僅僅是一牆之隔。

設計上，因為GABEE.整體是一個長方形的空間，我們先大致分成「兩側」，左邊是咖啡色的牆，加上白色的層板線條，右邊則剛好相反，增加視覺上的跳躍感，也打造出空間獨特的個性。

經營過餐飲相關行業的人一定都知道，翻桌率是一家店能否賺錢很重要的因素。

因為這樣，某些開店的教戰法則會這樣提醒大家：店裡的椅子最好不要太舒服，免得客人一坐就不走了，讓老闆只能望著上門光顧卻無位可坐的客人興嘆。這理論乍聽很有道理，但其實，**有一種比「翻桌率」更重要的經營數據，叫做「回流率」。**

我相信，「熟客」才是一間店最重要的資產，想要客人一再光臨，自然不能提供「讓人不願久待」的環境。客人至上這話雖然有破綻也有陷阱，但就大方向而言，仍是沒錯的。

利用環境的第一印象，強調對專業的要求

但「舒適的環境」也有盲點，最常被人提起的，就是「會不會反而放錯重點？」確實，如果把環境看作「硬體」，難道「專業咖啡」這項讓整個空間產生作用的「軟體」，就不重要了嗎？或者說，會不會顧此失彼，反而模糊了「技術」上的賣點？

這些顧忌都是對的，專業確實重要，甚至可說是最重要的，畢竟縱有再好的硬體設備，咖啡不好喝，誰都不會想再來第二次。但我們認為，這兩者是可以兼顧的。好的硬體，甚至可以「強調」出「軟體」上的講究。所以在牆壁層板線條的部分，GABEE.用了義式咖啡機管線的概念來設計。而除了正在使用的咖啡機，吧台上也放了各個不同階段使用過的機器，讓客人知道除了空間舒適，我們的咖啡也絕對專業，不會有光是賣氣氛的錯覺。客人對「專業技術」的在乎，就像沒有人會希望搭上一台司機既不會開車也不會認路的計程車。不會煮咖啡的人要怎麼當老闆呢？老闆不是出資這麼簡單的事，光想著找咖啡師來執行專業的部分就好，日後一定會衍生許多問題，比方說咖啡師出走後怎麼辦？找到一個適合的人來接手是短時間內就可以做到的嗎？即使找到了，每家咖啡館對味道、程序的要求都不同，訓練和適應的過程，難不成得要請客人委屈一下？

理，永遠是最麻煩的事。

再者，如果你無法了解咖啡師正在做的事，也會造成管理上的問題。而人力的管

特色來自於細節，也來自於客人的回饋

此外，好的咖啡館也必須擁有專屬於自己的特色。你和別人的不同點在哪？這是非常需要思考，以及花時間和力氣去做的事，不只是裝潢、氛圍這麼簡單。舉例來說，像有些咖啡館在桌邊做現沖咖啡，讓客人「杯測」，就是他們的特色。又比方說我在日本去過的一間咖啡館，那老闆在使用填壓器時，幾乎是整個人壓在桌子上，做咖啡的過程像是一場show（秀）一樣，因為店小，所有人都會看見，那場景也成為我記憶中關於咖啡館的重要畫面之一。

雖然特色是一種容易讓人覺得說來簡單，做起來難的「東西」，但說穿了，只要能從一個小的概念開始，讓所有的細節都往同一個方向執行、發展，自然能變成特色。

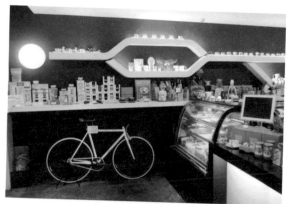

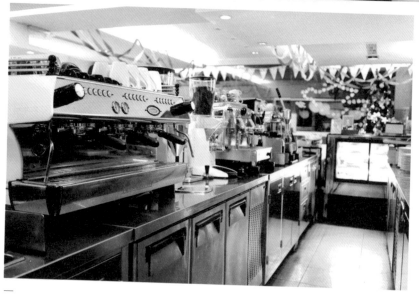

—
除了在牆壁層板線條的部分，GABEE.使用了義式咖啡機管線的概念來設計。而正在使用的咖啡機外，吧台上也放了各個不同階段使用過的機器，讓客人知道除了空間舒適，我們的咖啡也絕對專業，不會有光是賣氣氛的錯覺。

「拉花」是GABEE.的特色之一，為了讓每個客人都有擁有同樣程度的驚喜，我不得不學習、實驗更多種類的拉花，嘗試不同的做法，讓自己即時面對一桌十人的顧客，也能為每個人獻上獨一無二的咖啡。

比方說，每一項物件的購置，都必須要有原因。為什麼是這款椅子而不是那款？是這個杯子而不是那個？這些都是開店前就必須想清楚的。什麼東西應該放進來，什麼東西不用。不能因為找不到更好的，就告訴自己先湊合著用。當所有的東西都是這樣湊起來，整個咖啡館就會顯得很混亂，而且缺乏可供想像和想念的特色。

舉GABEE.為例的話，很多客人的第一印象可能是「拉花」，這就是我們的特色之一。這當然得回溯到我第一間服務的咖啡館，它正好是台灣最早開始做拉花的店家之一，自然也訓練我在這方面下了很多苦工。

但會還不夠，還要能做出更多不同的花樣。這是必須身在第一線對面顧客時，才能得到的重要心得：以一桌四人來說，你端出第一杯拉花咖啡時獲得的興奮反應，總是在第二杯、第三杯時大幅遞減，為了讓每個客人都擁有同樣程度的驚喜，我不得不學習、實驗更多種類的拉花，嘗試不同的做法，讓自己即使面對一桌十人的顧客，也能為每個人獻上獨一無二的咖啡。因為我希望一切的出發點都是從飲用者的角度開始，每一位顧客都應該體驗到一樣的滿足感。

不一樣才怎樣，特色就是價值

當然，很多事都不能只靠熱情和理想去支撐，開咖啡館也是一樣。讓客人在咖啡館坐得舒服是對的，但「一心只想」讓客人在咖啡館坐得舒服，就不大對了。客人的需求經常是無極限的，說得誇張一點，要讓客人開心，提供免費的咖啡、座位和冷氣，以及插座讓人使用筆電、wifi讓人上網，豈不是最開心了嗎？但這樣的一間店，與其說是咖啡館，倒不是說是慈善機構吧？

所以，「概念」再重要，也要保留彈性調整的空間，不能排斥商業的行為。很多咖啡館的老闆每天都處在這樣的矛盾中：又想提供最好的服務給客人，又想賺錢，當店家和客人的地位過度不對等，就會失衡，不管是店家太吃虧導致經營不善慘澹度日，還是客人太吃虧導致風評不佳，兩者的結果都是一樣的，就是關門大吉。而這事套用在「食材」上，也是一樣的道理。台灣消費者常有一種觀念是：食材愈貴，商品愈好，也才有資格提高定價，完全忽略了技術和創意也是有價的。而身為一位咖啡師和經營者，這是我一直想要扭轉的想法。

而讓客人又快又明顯地發現技術和創意的方法，就是特色。和別的咖啡館不同的地方，就是你充滿價值的地方。

地點可以成就一切，也可能毀掉一切

再來是地點。地點的考量，在於目標客群。如果想做上班族客群，就不能選在住宅區。很多人會想：只要我的咖啡夠好，客人就會自動上門，地點根本構不成障礙。

更何況，為了吃願意走遠，也願意久等，不正是台灣人的特色之一嗎？

然而，對於咖啡店抱持這樣的想法真的太天真了。

大家都聽過「location, location, location（地點，地點，地點）」這樣的說法，地點決定一切，絕不要去挑戰這件事。大家不會沒事去自己不常經過的區域，這事雖然以餐廳的範疇來說，尚有突圍的可能，但對咖啡館就太難了。

而關於地點的學問，還不只是「找到適合的」，這麼簡單而已。算清楚承租費用和營業時間，也是很重要的。

基於我對GABEE.的想像和要求，我很清楚不可能容許自己急就章。這是很多開店的人容易犯的錯。所以我在開店之前花了近半年的時間找店面，我也知道，店面租下來後，每個月都在燒錢，為了減少前置成本，愈快開始營業愈好，但對店家來說，長遠看來其實是很大的傷害。

害了。

而為了不要被房租壓力逼得妥協，就一定要讓自己做好準備。大至裝潢，小至食材、杯子，都要先有清楚的想法和管道，才能去做。**如果為了遷就「好地點」而讓自己在準備不足的情況下就提槍上陣，到頭來只會發現，自己反而被這個「好地點」給害了。**

要讓客人「多種願望，一次滿足」

再來，我認為一間好的咖啡館，還必須多樣化的資源，這大概是所有的條件裡，比較難從字面上理解的一項。前面提過，概念再重要，也要保留彈性調整的空間，不能排斥商業的行為，其實就是在講這件事，只是標的物換成了「商品」。

不妨先從「豐富的產品」這個點談起吧。以GABEE．來說，其實我們從一開始，就已經開始賣餐了。這和地點也有關，比方說：做上班族的生意，因為他們平日可能根本沒有時間好好坐下來享用一杯咖啡，讓他們可以順便吃飯，就變成需要彈性調整、給客人的利多。後來，我們甚至發現有人一天要進來三次，午餐、下午茶、下班後。這又連結到前述「舒適的環境」一點，怎樣的環境才會讓人願意一日三訪？怎樣的環境，會讓人願意相信「在咖啡館午餐並不是一件奇怪的事」？

所以，你不能想著「我只賣咖啡」。當消費者只有想喝咖啡時才走進一家店，那相當程度上會造成很大的限制，限制了客人，也限制了自己，尤其咖啡館常是許多人聚會的場所，如果只賣咖啡，就必須是每個人都只想喝咖啡，才會走進你的店，說是「拒客人於門外」也不為過。就算不想賣餐點，也要提供更多元的飲品，包括巧克力、茶、果汁……等，增加消費者的選擇空間。

當消費者只有想喝咖啡時才走進一家店，那相當程度上會造成很大的限制，限制了客人，也限制了自己。

同樣的道理，再回頭看多樣化資源這事。在咖啡館，就只能賣「可以現場享受的餐點和飲品」嗎？一般人花在咖啡館的時間，總是比在餐館來得多，這是經營咖啡館很吃虧的地方。所以創造更多元的收益來源是很重要的，也許是賣咖啡豆，也許是分享座談會，如果不想以「相對不舒服的環境」來增加翻桌率，那就要給予更多服務的機會，一次滿足客人的多種需要。

一定要想辦法消滅「看得見和看不見的蟑螂」

良好的衛生和親切的服務，應該是最沒有爭議的兩個點，相信任誰也不會想去一家看起來很髒，服務生臉又很臭的咖啡館消費吧？正所謂一間店可能需要一百個客人才能撐起，卻只需要一隻蟑螂就能搞垮，講的就是對衛生最基本的要求。

那麼進階的要求呢？比方說義式咖啡機的管線必須經常清理乾淨，這些即使客人看不見，也同樣重要的點。這也是對專業的要求，因為咖啡是非常「敏感」的一種食材，任何外在條件的改變，都可能嚴重影響風味，這樣的「不衛生」造成的破壞就算不如蟑螂，但卻百分之百是自己造成的失誤，是連「那蟑螂是隔壁店家跑來的」這種藉口，都無法講的。

親切的服務就更不用說了。當咖啡館在台灣普遍被營造出「販賣氣氛」的形象，想要用美味的餐點來決勝負，就相對變得比較困難。客人或許願意為了美食去忍受服務上的缺失，但為了咖啡去做同樣的事，我想機率是很低的，尤其台灣在咖啡品味上具有專業能力者的人數，畢竟遠不及把它當提神用，或單純需要空間和朋友聊天的人。雖然有些認為「專業和個性」可以凌駕一切的咖啡經營者，雖說短時間能讓消費者甘願妥協，但在長遠看來，都可能是咖啡館的「潛在危機」。

化被動為主動，時時更新「被看見」的方法

開咖啡館最後的一個守則，就是創意行銷。行銷就像東風，即使萬事俱足，缺了這一項，也可能一敗塗地，因為根本沒人知道你做了什麼事，又做得多麼好。開咖啡館不是為善，無須不欲人知。如果說好東西就要和好朋友分享，那麼開了一間好店，當然也要盡可能地讓大家知道。

不過，行銷雖然人人懂，但做得好或不好，卻有極大的差別。一杯好咖啡也許能「以不變應萬變」地賣三十年，但行銷卻是需要緊緊跟著時代的腳步移動。

大家最熟悉的早期行銷方式，可能是到街上發傳單、面紙，但現在發傳單的效果卻遠遠不及以往。這個社會其實是一直在變的，就像臉書出現後，部落格的行銷其實也很快就式微了。幾年後，也許又出現新的社群分享機制，到時候再執著於粉絲團的發文，又可能都是做白工。另外，取名字是一個藝術。好的店名，本身就是行銷，讓人念得朗朗上口，至少要推薦給朋友，也比較方便。所以**取名最忌音節太多，或是外文的發音，讓人念不出來也很麻煩**。比方說GABEE·的英文是「音譯」咖啡店的「台語」，很親切，也好念。此外，台北有間以村上春樹的名作《海邊的卡夫卡》為店名的咖啡店，能很快吸引文青客群，也是好的例子。

老派觀念之必要：請用誠意來說服我

開咖啡館說難不難，很多事都是有資金，就能水到渠成。但要長久、無礙地經營下去，卻比其他許多的「店」都要難，畢竟在這個時代，咖啡館不只喝咖啡，也被視為「時髦生活必須要有的態度展現」，很多店家，最終都敗給了「新意」。「新意」就好像無差別攻擊所有人的洪水猛獸，無視一間店的所有努力，毫不留情地帶走你的客人。能夠打敗新意的，只有聽起來很虛幻，卻比什麼都實際，比什麼都能更快抓住

消費者的——「誠意。」

　正確的觀念、適當的地點、強烈的特色、舒適的環境、多樣化資源、良好的衛生、專業的技術、豐富的產品、親切的服務和創意的行銷，以上十個條件是咖啡館的十大守則，而能做到什麼程度，就端看你對咖啡的熱情與誠意，能支撐你到多遠的地方了。

- **正確的觀念：**讓自己的店能成為一間值得人們信賴、喜歡的店。

- **適當的地點：**不只是「找到適合的」，這麼簡單而已，算清楚承租費用和營業時間，也是很重要的。

- **強烈的特色：**好的咖啡館必須要有單屬於自己的特色。你和別人的不同點在哪？你思考了嗎？

- **舒適的環境：**利用環境的第一印象，強調對專業的要求。

- **多樣化資源：**創造更多元的收益來源是很重要的，也許是賣咖啡豆，也許是給予更多服務的機會，一次滿足客人的多種需要。

- **良好的衛生**：一百個客人才能撐起一間店，卻只需要一隻蟑螂就能搞垮你，講的就是對衛生最基本的要求。

- **專業的技術**：老闆不是出資這麼簡單的事，光想著找咖啡師來執行專業的部分就好。如果你無法了解咖啡師正在做的事，也會造成管理上的問題，而人力的管理，永遠是最麻煩的事。

- **豐富的產品**：當消費者只有想喝咖啡時才走進一家店，那相當程度上會造成很大的限制，限制了客人，也限制了自己。就算不想賣餐點，也要提供更多元的飲品，包括巧克力、茶、果汁……等，增加消費者的選擇空間。

- **親切的服務**：客人或許願意為了美食去忍受服務上的缺失，但為了咖啡去做同樣的事，機率是很低的，雖然有些人認為以「專業和個性」可以凌駕一切的咖啡經營者，雖說短時間或許能讓消費者甘願妥協，但在長遠看來，都可能是咖啡館的「潛在危機」。

- **創意的行銷**：好東西就要和好朋友分享，那麼開了一間好店，當然也要盡可能地讓大家知道。

GABEE.的一天

多數消費者覺得咖啡館的一天，應該是從開門算起，但GABEE.的每日準備工作，卻得往回追溯到前一天的晚上，因為我們相信萬全的準備絕對不只是即時，而是提前。

```
00:00
```

消費者行為牽動店的一日流程

一般人覺得的咖啡館的一天，大概是從開門算起。原則上來說，這也是沒錯的。

當消費者是一間店的「命脈」，消費者的行為，自然會是一間店必須花心思去研究和配合的。以最簡單的例子來說，一間咖啡館如果希望可以為上班族提供每天開始的第一杯咖啡，就必須從「地點」開始分析，附近的上班族是朝九晚六，還是工作時間更為彈性的責任制居多？然後確認店要在幾點「Ready（準備完畢）」，才能讓消費者有充裕的時間點一杯咖啡帶走，且不會影響到打卡的時間。

這或許也充分解釋了為什麼便利商店的咖啡，可以在短時間內崛起，取代了三合

一沖泡包，成為「平價咖啡」的代名詞。真的只是因為便宜嗎？還是也因為它

「快」，而且「再早都有人服務」？

當然，拿專業咖啡館的咖啡和便利商店相比，是有點不恰當，不僅品質有差、價

格有差，「人員成本」更是不可忽略。便利商店的「店員」在不賣咖啡的時候，還有

其他的事可以做，有其他的收入來源。也因此，咖啡館的時間更要掌控得宜，讓人力

的效應發揮到最大值，同時兼顧營運和員工需要的體力調配。

22:00
—
22:30

打烊後的清潔，是隔天最重要的準備

然而，儘管多數消費者聯想到的咖啡館的一天，都是從開門算起，GABEE.的每

日準備工作，卻得往回追溯到前一天的晚上。清潔，大概是「物好價廉」之外，消費

者最重視的點了，在餐飲業甚至凌駕一切，成為消費者最重要的第一印象。GABEE.

每天在打烊之後，一定會做的事，就是把所有的抹布都洗過，泡在漂白水裡消毒。有

些比較仔細的客人會問我，為什麼我們店裡的抹布總是那麼乾淨，好像每天換過一

樣？其實只是天天清洗而已。很多人可能會覺得，沒有什麼器具、材料、招牌抵得過時間的「折舊力」，再好的物品，失去光采都是必然的事，但我並不同意。勤於保養、維護，就是對抗時間的不二法門。

所以每天打烊後，我們一定全店掃地、拖地，桌子一定仔細擦過，連桌腳也不放過。最重要的生財器具：咖啡機，當然也是仔細清潔。另外，我們店裡放周邊商品的層板，也會定期擦過。每週會固定做一次大清潔，每月固定消毒一次。這些在打烊後做的事，都比開店後急忙地整頓，或甚至提早兩個小時來做準備，來得有用得多。

```
09:00
—
09:30
```

開門最重要的事：試味

因為前一晚打烊後已經做好了蠻仔細的清潔，GABEE.每天開門，需要做的清潔工作就沒那麼多。基本上就是拿雞毛撢子把桌面再清一次，以免有夜晚積累的灰塵。

另外，所有的杯子也還要再沖一次水。有些人可能會好奇，前晚不是已經洗過了，為什麼還要再沖一次水？原因很單純，洗過的杯子經過一晚，悶在裡頭的水氣其實是會產生氣味的，而有氣味就代表勢必會影響到咖啡的風味，身為提供專業咖啡的咖啡館，這當然也是不能允許的事。這樣的堅持，甚至讓我們決定每天早上必須要沖洗過

—
每天開門最重要的一件事情，試味。這也是GABEE.十一年來，無論人員如何
流動，業務有多少消長，從來沒改變過的事：那就是每天只能有一個負責煮
「espresso」的主吧手，必須測試2種配方、2種單品，早晚2次，一天下來
常常超過20個shot，這是GABEE.為了穩定品質無法妥協的堅持。

水杯，並用自然風乾的方式去除水氣，以防抹布擦到最後，也產生不好的氣味。

接著，就是每天開門最重要的一件事情：試味。這也是GABEE.十一年來，無論人員如何流動，業務有多少消長，從來沒改變流程過的事，那就是每天只能有一個負責煮「espresso」的主吧手。稍微瞭解義式咖啡的人，一定會知道，任何一點外在的變因，都可能改變咖啡的風味，而這變因，包括沖煮壓力、沖煮水溫、預浸泡的時間、研磨咖啡的粗細度、咖啡粉量、填壓咖啡粉的力道、咖啡粉餅的均勻度、沖煮把手的角度、取咖啡液的段落方式等，這些「因人而異」的變因，無法靠固定的作業程序來消除，唯一能做的，就是當天誰負責調整機器數據，誰就是當天唯一的主吧手，絕不更換，其他人最多只能幫忙打奶泡或拉花。不過，試味可不只是調整而已。首先，我們一定會先在每個咖啡沖煮頭，「浪費」掉兩個「shot」，原因很單純，就是「用咖啡洗咖啡機」，以免煮咖啡的管線，仍有清潔用的藥劑殘留。而GABEE.因為南北義兩種配方，加上兩種單品咖啡，早晚必須各測試一次以校準風味，一天經常要使用二十個shot，相當於一整包的咖啡豆，其實是不小的負擔。

但只要能穩定品質，再多的「浪費」，都是值得的。任何可能會影響咖啡風味的事，我們都會盡全力去避免。 通常，在這些準備都完成後，大約早上九點半左右，我們也正好迎來了第一批的客人。

咖啡以外的餐點策略

通常，不做上班族第一杯咖啡生意的咖啡館，會在中午迎來第一批的人潮。原因很簡單，這時是用餐時間。GABEE.雖然一直到現在都還有在做三明治等輕食，但其實也曾經做過飯、麵等更為正式的主餐。做餐很不容易，雖然可能會有較高的利潤，卻會對咖啡館帶來許多負面的影響。首先，備餐是非常麻煩的，食材的購買、清洗、處理、烹調，都必須在中午時間前就完成，才能及時地出餐，不擔誤上班族短暫的中午休息時間。但沙拉、麵包這類副食，又非得在當下處理不可，對GABEE.的伙伴來說，其實是不小的負擔。

另外，餐的味道，其實會一直留在店裡，影響之後來的客人。為了不影響單純來喝咖啡的消費者體驗，早期我們一直堅持主餐只在中午提供，畢竟如果還要做晚餐，下午又要忙晚上的備餐，整間店都會瀰漫食物的氣味，對一間以咖啡為主要專業的咖啡館來說，是不小的傷害。

但既然如此，為什麼不連中餐都別做了呢？這其實是一種經營策略。對一間剛開幕的咖啡館來說，讓客人願意走進來，絕對是最重要，也最艱難的挑戰。想讓消費者有機會瞭解並欣賞自己的產品，首先就得先想辦法端出他們需要的服務。

GABEE.很清楚，第一屆咖啡師大賽的冠軍頭銜，雖然可以為我們吸引不少慕名而來的客人，但對附近的住戶和上班族來說，如果不是有在關心這方面資訊的人，根本沒有踏進店裡的動機，除非我們提供餐，如此一來，至少可以吸引他們以用餐的名義走進店裡，在吃飯或吃麵的同時，欣賞到我們不同於其他店家推出套餐時，採用很陽春的附餐飲料；**我們給的，總是店裡MENU上有的專業咖啡。**

簡單來說，我們是用餐，來推銷我們的咖啡。久而久之，大家都知道我們這裡，有好的咖啡可以喝，就算沒有餐，也願意走進來消費。等到大家都認識，也認同我們的好咖啡後，才正式取消正餐的服務，只賣咖啡，以及三明治和鬆餅之類的輕食糕點。

14:00
—
17:00

掌握好下午茶時段

中午時間過後，經短暫休息，GABEE.就要迎來第一波忙碌期。可能是出自於台灣人對「下午茶」的偏好，下午茶時間是咖啡館很重要的黃金時段，就算有賣中餐，下午仍是整天生意的第一個高峰期。和一般過了用餐時間就冷冷清清的餐館比起來，

這大概是咖啡館極少數的優勢之一吧。

但也正是這樣的優勢，讓咖啡的專業更顯重要，說是決勝點也不為過，畢竟這時候來消費的人，很多就是為了那杯咖啡而來。另一個下午報到的族群，就是帶客戶來開會的人，這時，提供一個明亮而舒適的環境，也顯得格外重要。

17:00 — 22:00

晚餐空窗期，讓員工休息及交班

GABEE.沒賣晚餐，所以上班族下班的這段時間，通常也是我們讓員工吃飯休息，以及交班的時間。而交班最重要的事情，當然就是讓接班的「主吧手」重新試味，依照自己的手感調整新的機器數據，以迎戰再晚一點的最後一波人潮。咖啡館做為「休閒」、「休息」的空間，有著無法早打烊的宿命，必須陪伴客人到真的要回家了的時刻。但身為老闆，也不能讓員工真的太晚下班，尤其有時主吧人手不足，一天站兩個班也不是不可能的事（但下午五點還是要重新試味）。GABEE.對外的打烊時間，雖然統一訂在晚上十點，然而平日和假日的人潮畢竟有差，所以最後的點單時間也給予彈性，最晚可能到十一點。

這時外場人員就很重要了。他必須視情況，為客人安排在吧台區的空間，另外的後方空間就可以先開始打掃的作業，分區清潔，永遠是讓員工早點回家休息的好安排——為隔天工作儲備能量。

咖啡店的一天，你學到了嗎？

● 開門最重要的事

● 咖啡館以外的餐點策略是

● 下午茶時段的策略是

● 晚餐空窗期，要做

● 隔日最重要的準備：打烊後的清潔，需要打掃的有

窺探GABEE·的吧台

我們的吧台，和其他咖啡館的吧台很不一樣，一般咖啡館的吧台不會做這麼長，也不會有這麼大的水槽，或是挖很多洞做不同的利用……因為我是用七年的經驗，去畫出我所想像、一間符合我需求的吧台模樣，再請人來做的。現在有很多人都會參考GABEE·的吧台設計。

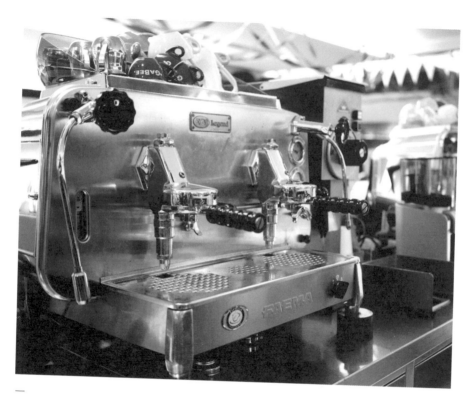

GABEE.因為是一間非常「擅長」再投資自己的店，基本上同一個系統的咖啡機如果有功能明顯增強的新款，我們就會更換，把原先的機器折舊後賣掉。但這裡要介紹的這一台不一樣。這是GABEE.最重要的一台機器，也是從來沒有更換過的機器。不只因為這是我人生中的第一台咖啡機，也因為它是現在所有咖啡機的雛形機。「E61」這台機器，我用了十五年。GABEE.從第一天開店，就有三台機器在Run（運作），只有這台直到今天仍未退役，不只風味，連外型都還是一點也不落時，可見當時的設計真的都是經典，後來會出這台復刻版，也是一點都不令人意外了。

我們的吧台上，永遠擺著三
台不同系統的咖啡機。一般
來說會有一台拉BAR機，
全名為「槓桿彈簧活塞式咖
啡機」。我們後來用
「La Marzocco Shot
Brew」取代，因為它可以
使用電腦控制「壓力曲
線」，達到壓力的變壓，可
以比較精準地達到咖啡師的
要求，傳達出咖啡應有的風
味。但它沒辦法創作出拉把
機的味道，畢竟機器有機器
的優點，但人工總是有無法
超越的魅力。
下方這台看起來很高級的機
器，其「變溫系統」可以在
沖煮咖啡的三十秒之間讓水
溫提高或是降低，是全新設
計的義式咖啡機。

—
GABEE.和其他咖啡館最大的不同處了：我們
有四台磨豆機。

此台磨豆機，其錐形刀可以磨出非常均勻的
粉，適合淺焙的咖啡豆，可以沖出「明亮」的
咖啡風味的調性。GABEE.都用這台來磨北義
的豆子。

而另外一台磨豆機則有「溫控裝置」，可以用
固定的溫度來磨豆，達到更準確的效果，磨豆
刀是平刀式，磨出來的粉末不那麼均勻，卻可
以沖出具有不同層次、口感較豐富的咖啡。我
們一般用它來磨南義的咖啡豆。

—
這台是我們在十週年時和廠商聯名推出的商
品。這台機器有個專利，是用「瞬熱」的方式
來處理蒸氣，比家用的小型咖啡機好用很多，
也容易打奶泡，可以做拉花。這個廠商目前只
有和GABEE.合作推出商品，我們將它擺在入
口顯眼的地方，搭上很長的吧台，可以很快引
起消費者的興趣、好奇，心想，不過就是個賣
咖啡的地方，怎麼會有這麼多的設備？甚至還
賣咖啡機，或許就願意進一步瞭解。

第二章

咖啡店的一月

開始經營咖啡館已經一個月了，也開始有了人的問題，
而我們始終相信，解決了人的問題，其他的事都不是問題，
至少不會是太大、太嚴重、無法解決的問題。

關於「人」的大小事

GABEE.邁入第十二年了，在這過程中，接受過很多採訪，無論是基於經營的理念或者勵志的需求，大家都希望能問出些「困難點」，以及我「克服的過程」，甚至說得簡單些，就是「分享一下經營一間咖啡館，最難的地方在哪？」

而十二年來，答案從來沒有變過，就是「人」。

解決了人的事，其他都不成問題

開始咖啡館的一個月後，人員的訓練、伙伴的管理都邁入另一個階段。咖啡的專業可以靠經驗累積，器材可以用錢砸出來，營運周轉不靈時，老闆可以先不要拿薪水，甚至實在招攬不來客人時，也可以從菜單設計、宣傳、開發新產品等地方下手改善……唯有「人」，一旦出了錯，就很難善後。

這樣的經驗談，我相信不只是GABEE.，其他任何一間咖啡館，甚至是大大小小不同領域的企業，也都有體認。

因此我們認為，只要能解決了人事方面可能遇到的麻煩，其他的事都不成問題，至少不會是太大、太嚴重，無法解決的問題。

因為人不是機器，無法透過控制溫度、溼度去達到最高效能；人不是豆子，可以從生產履歷（學經歷）外觀去判別適用與否；人不是報表，可以依時間、季節去分析數字曲線，明確地看出癥結點；「人」不是你，不是我，不是任何能夠「套公式」去了解、辨別心情、習慣和好惡的「習題」；每個人都是獨一無二、想著你不知道的事情的個體，一旦出現問題，通常都是會對店造成大破壞的問題。

求才沒有標準，直覺決定一切

GABEE.目前加上我，現在一共有十多名伙伴，共同承擔、帶領著這間店往更好的未來走去。

十幾個人，說起來或許不算是什麼稱得上規模的組織，但GABEE.做的也不是什麼大事業，小小的空間裡要讓十多個人都發揮所長，相信自己也信任彼此，其實比你想像的還要困難。

我認為，在人的問題之中，至少有一半以上，可以在員工進門前，就先解決掉。

那就是**透過充分的面試，找到對的伙伴。**

GABEE.幾乎不用工讀生，所有的人都是正式員工，如果可以的話，也希望是可以長久合作的員工，就像我愛用的「伙伴」稱呼。

因此找到對的人，就顯得格外重要。

很幸運的是，GABEE.找人其實不難。比方說我們從來沒有使用過求才網，只要在臉書上發布求才訊息，就會有很多人主動投履歷過來。對GABEE.來說，大概從沒有遇到「沒人想來這裡工作」的問題。

不過，就算是有這樣的好基礎，我卻認為，GABEE.要找到對的人，反而比其他店難很多。

或許是因為我在求才時，有自己獨特的一套「標準」吧。

我始終相信，一個人的能力，以及適不適合一間店的工作環境、氛圍、文化，都要真正上線了才知道，不能全憑面試時的狀態來判定，因為那一定都不是最真實的狀態。稍微想一下就知道，不管你是否不願意加班、無法配合排班、討厭和人交際、有習慣性睡過頭上班遲到的習慣，就是再怎麼誠實的人，儘管能做到不說謊，也肯定會盡力「粉飾太平」，至少絕不會在面試時全盤托出。

這也就是我必須很不負責任地說，大部份的面試只能憑直覺決定是否要錄用一個人的原因。

面試就是聊天，讓彼此互相瞭解

但這裡指的直覺，真的只是「眼緣」嗎？

當然不是。雖然身為服務業，眼緣確實很重要，但我們在面試過程中，還是有其他在意的部分。

首先，GABEE.不是一個非常在意「學經歷」的店家。當然基本的履歷還是需要

的，但那主要是展現你對這份工作、這間店的尊重。卻也不是準備好履歷表就沒事了，比方說我們就經常遇過投履歷過來，在請應徵者來面試時，對方還在電話中問：地址在哪？這樣的求職者，通常我們就會在電話中回絕他。同樣是「尊重」的問題，試想一個人如果連查好面試公司的地址都不願意，該如何期待他能在工作上達到我們的要求，甚至更進一步，超越我們的期待？

等真的獲得面試機會，在真的成為GABEE·的伙伴前，還要經過兩個階段的面試。第一關是店長，第二關則是我。說起來很嚴肅，但其實不是這樣的。

我常跟來應徵的人說，其實面試，就是讓GABEE·瞭解你，自然地聊天就好。我相信，聊天才是最容易讓彼此瞭解對方真正自然性格的方法。把一切都變得形式化，只會讓我們錯過瞭解面試者的機會，不是讓對方無法獲得工作，就是讓企業無法獲得好員工。

與其浪費彼此的時間，不如放下心防，好好地聊個天，說不定能在瞭解彼此、信任彼此的狀況下，達成一次美好的合作。

而如果非要說出個「請你在聊天過程務必讓我感受到的東西」的話，那就非「熱情」莫屬了。

因為一切和咖啡有關的專業知識與技術，我們都能教你，唯有熱情，只有你自己有辦法說服自己，相信自己。

改掉習慣，比培養習慣難很多

正式錄用後，很快的就開始員工訓練，讓對方盡快適應GABEE.的工作。

通常在員工訓練期間決定「這份工作不適合自己」而選擇離開的人，分成兩種。

第一，是嫌試用期薪水太少的人。這是我比較難理解的事。因為在GABEE.的試用期第一週不需要上場服務客人，只要站在旁邊用觀察的方式學習，一週後才開始在伙伴的輔佐下開始工作，基本上，除了一開始就在GABEE.工作的伙伴，每個我們應徵進來的新員工，第一個月都是多出來的人力和支出，GABEE.願意傾囊相授，不計成本地協助你、訓練你擁有在這裡工作的能力，在這點上認為試用期薪水較低且是不合理的，是我們較無法理解的地方。

然而，有人因為這樣的想法離開，GABEE．是不會勸留的，只是為彼此在面試時無法達到足夠的瞭解和默契，有些失望而已。

第二種在員工訓練期間就興起離開念頭的人，則是因為受不了GABEE．所採用的，大家都害怕的「師徒制」。

當然，就世俗而言「師徒制」是一種頗受爭議的員工訓練制度。首先，這個詞就含有奇怪的「奴隸制度感」，好像「資深欺負新進」是必然的結果，但這絕對不是GABEE．所採取的方式，也絕不會有類似的情況發生。

GABEE．之所以採取師徒制，是因為就咖啡店來說，其服務的風格、產品的特色，一定是因店而異的，而我相信最容易讓新進伙伴融入一間店的方式，就是讓資深的伙伴帶著一起做，並且解釋每個動作背後的原理，讓新進伙伴可以了解每件事情到位的標準，而不是利用規範，利用口頭的教導，去要求每個人都成為依程式運作的機器人。

只是，正因為是這樣的師徒制，也讓GABEE．在選擇伙伴時容易有「喜歡白紙，勝過已經在其他地方當到主吧手或店長的人」的傾向。在選擇伙伴上，我們完全不在意年齡，因為年齡和心態完全是兩回事，就像前面所提過的「熱情」，就是最重要的

一種心態上的展現。

當然這樣說並不是指在其他咖啡館有過工作資歷的人，一定就比較缺乏熱情。主要還是因為GABEE.是一間對專業要求很嚴格的店，所以就算專業可以教，不過要矯正就很難。如果在其他咖啡館已經習慣了某類和GABEE.不同的系統，甚至是有了壞習慣，要修正反而麻煩。

無論如何，這就是GABEE.員工訓練的風格。針對試用期薪水，調整薪資本來就是看能力，不是資歷。師徒制則是我個人的偏執，相信這樣才能更紮實地學到專業、學到GABEE.要的能力。然而，我發現現在能理解這件事的年輕人真的愈來愈少了，或許也是一種時代的改變吧？但我還是會偏執的繼續堅持下去。

同一件事做久了，才能注意到重要細節

等試用期也通過，開始獨立作業了，接下來就是或長或短的晉升之路了。

GABEE.的規定，是每個人都要從外場做起，最快也要一年後才能進入吧台。

不是古板，也不是不知變通，而是**我們相信很多事情，都要經過一定時間的累積，才能真正摸透**。我常告訴店裡年輕的咖啡師，如果想要把一件事情做到專業，就一定要在同一個領域，做上夠長的時間，因為很多的細節，都是在已經非常熟悉一項事物時，才會慢慢察覺差異。

舉一個我親身體驗的例子。GABEE.第一次和TEDxTaipei合作，成為他們的獨家贊助咖啡廠商時，因為我希望每個來拿咖啡的人，都可以獲得一杯我現場拉花的咖啡，第一年我就在一天之內做了六百杯的拉花咖啡。

和TEDxTaipei合作的第二年，我們又從一天六百杯，成長到一天一千杯，兩天兩千杯，那是我第一次拉花拉到小指頭起水泡。在那之前，我從來不知道做拉花可以做到這種程度，而真的起了水泡後，又是否有其他的握杯方式，可以去克服身體上不舒服所帶來的影響？這些都是我在當時才開始思考的問題。**如果沒有每天重複同樣的動作，你不會發現其中真正代表專業和經驗的細節，也不會了解這些細節對產品的影響與重要性。**

所以我始終堅持，資歷雖然不是最重要，但還是有一定程度的、在咖啡專業要求上的意義存在。因為師徒制無法考試，當然也無法投機，自然就能給員工適當的、必須的壓力，讓每個人都自己要求自己，而且在要求中獲得成長，也獲得合理的對待。

幫員工的忙，就是幫自己的忙

那麼，是不是找到對了人，也有了明確的練習、晉升規則，員工就不會有任何問題了呢？

當然不是。

因為自己相信的事，不能要求每個人都相信。

所以我每個月都會和伙伴聊天，談談他們工作的狀況，是不是有遇到什麼困難，需要店裡幫忙的事情。這樣的溝通，就算無法真的理解，但至少可以避免誤解。

最好的防守，就是主動出擊。

也就是這一份工，才能在GABEE的伙伴有點倦勤時，馬上就發現，並且幫忙他重新找回熱情。

因為幫他，就是幫助GABEE。

而幫員工找回因為在重複的工作中流失的熱情，最好的辦法，就是帶他出去走走。

—
GABEE.在TEDxTaipei的會場提供現場拉花咖啡,第一年我就在一天之內做了六百杯的拉花咖啡。第二年,則是兩天兩千杯。如果沒有每天重複同樣的動作,你不會發現其中真正代表專業和經驗的細節,也不會了解這些細節的產品的影響與重要性。

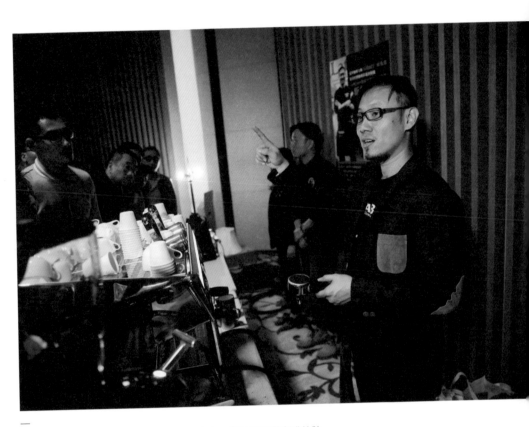

在員工倦勤時，帶著他們一起去教學、表演，讓員工知道咖啡館除
了現場的工作，還有很多和咖啡專業相關的工作項目，也透過這樣
的「戶外活動」，讓員工有更多觀察、學習的機會。

這裡說的「出去走走」，不是指出國旅遊，而是指帶著他們一起去教學、表演，讓員工知道除了現場的工作，還有很多和咖啡專業相關的工作項目，也透過這樣的「戶外活動」，讓員工有更多觀察、學習的機會，在可以用分解動作沖煮咖啡的教學課程裡，更徹底地實踐師徒制該有的互動，而不是單純要求員工在正常的、緊湊的開店時間，一邊忙自己的事，還要一邊注意你可能很快速的動作。

而再上一層的功用，當然就是讓已經是主吧手、店長階層的伙伴，學習到表演、教學上的技巧，讓他們也有機會成為獨當一面的講師。

因為每個咖啡師都是一樣的，當他們成長到一個程度的時候，就不能讓他們只做營業現場的事情，或者相信自己只能做營業現場的事情。所以在GABEE，做到主吧並非頂點，之後還能朝專業烘豆師的身分前進，或是講師，或是兼做設計、行銷，或是新產品開發，依每個人不同的職涯規畫，找到繼續前進的動力。

讓咖啡師，成為一份「有未來」的職業

聽起來可能關係不大，但從面試、訓練、晉升，一直到不同的產業分工，

GABEE■一直想要做到的事，就是讓我們的伙伴都可以具有養家糊口的能力。

GABEE■是一間不怎麼控管成本，十年來都用開源來彌補「不節流」所造成的財務缺口，瘋狂進行再投資自己的店。而相信許多咖啡經營者，都是因為是像我一樣追求著如此的夢想，才在這個業界不放棄地堅持下去。

但能夠這麼做，因為我是很幸運的，可以持續的有咖啡店收入的盈餘，容許

GABEE■只做自己想做的事。

但GABEE■要如何照顧一起奮鬥多年，年紀漸長的伙伴，如果他們並沒有夠好的支援系統，至少和我一樣，不需負擔龐大的家庭經濟壓力？當一間咖啡館的利潤總是有限，要該怎麼讓大家都能想像、相信、看見，咖啡師是一個有未來的職業？

我開始思考，當廚師、糕點師傅、調酒師、各種產業不同業務端的經理都有高薪時，為什麼獨獨咖啡師的「上限」這麼快就到頂？

這會不會也是咖啡從業人員的流動率總是高居不下的主因呢？

當然是。

這就是我一直在為自己，為伙伴，為這個產業努力的事。所以我面試時要盡量找

出有熱情的人，員工訓練時要找到最能幫伙伴累積專業的方法，在專業的頂端，再找出不同的、可以讓咖啡師透過專業爭取到合理未來的可能性。

所以對於要參加比賽的選手，GABEE.一向是無條件地幫忙，因為我們知道參加比賽，絕對是讓咖啡師的專業被看見、被肯定最快的捷徑。

品牌大於個人，品牌成就個人

老實說，這些年我經常被質疑：因為你已經拿到冠軍了，已經是個專業的講師和表演者了，已經是個成功的老闆了，當然可以大言不慚地說：「咖啡師是一個有未來的職業。」說得直接一點，大家想到GABEE.，可能就只會想到林東源一個人。

這點我承認。

但同時，我也必須老實說，在GABEE.的前十年，在一切的機遇的安排下（比賽、得獎、被採訪……等），我很自然就變成了GABEE.的代表人物，當大家想到GABEE.，只會想到我，甚至我的名氣遠大於店鋪。

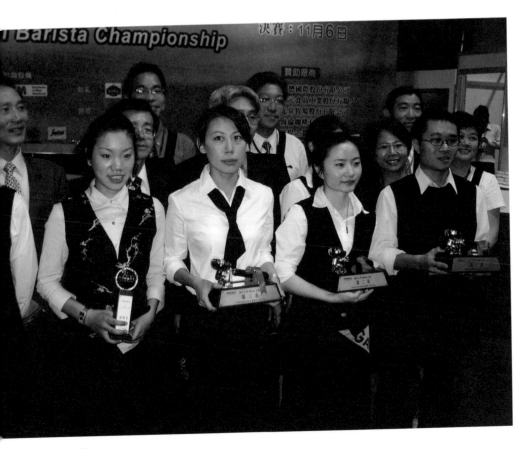

—
面試時要盡量找出有熱情的人，員工訓練時要找到最能幫伙伴累積專業的方法，在專業的頂端，再找出不同的、可以讓咖啡師透過專業爭取到合理未來的可能性。而參加比賽，絕對是讓咖啡師的專業被看見、被肯定最快的捷徑。

2015年起，GABEE.跟niceday網路教學平台合作，現在已慢慢讓其他店裡的講師伙伴來做教學。而在大陸成立的公司也不是咖啡店，而是以GABEE.團隊出聲，GABEE.不再是我，而是我們。

咖啡店的一月

但先不論好壞對錯，如果這個現象無法改變，我就要利用這個現象將品牌的能見度推到最高點。所以任何時候、場合，只要我出現，GABEE.的LOGO就會出現。我希望用我本身的能量，將GABEE.的品牌一起往上拉，而當品牌達到一定高度，個人就要開始往後退。這時我希望其他伙伴都能慢慢被推出來，但終極目標仍是GABEE.這個品牌的發展，因為只有品牌，才能創造更偉大的成就。

品牌是一個保護罩，能讓每個人在裡面做自己想做的事，而且有一個遵循的目標。重點在於，是不是可以在品牌成熟後，為這樣的目標擬定計畫，讓每個伙伴都共同享有這樣的資源。

所以從二〇一五年起，我也開始翻轉這樣的形象，讓「聚光燈」從一盞，變成一排。比方說GABEE.跟niceday網路教學平台合作，現在已慢慢讓店裡其他的講師伙伴來做教學。而在大陸成立的公司也不是咖啡店，而是以GABEE.團隊出聲。GABEE.不再是我，而是我們。

我其實曾在其他的咖啡館工作過，這麼說來，或許有點違反老師「愛用白紙」的習慣，但其實因為我和老師並非在GABEE.才認識，所以無論對咖啡品質的堅持，或是工作上的習慣，都是有一定默契的。當然，我不曉得這會否是被外派到中國駐點的主要原因，但能在GABEE.非常重要的「飛翔計畫」裡擔任要職，無論對我的意義如何，至少都說明了林東源老師真的把員工當成伙伴一般看待，希望和大家一起，帶著GABEE.往前走。他也是一個很大方的人，除了勤於為GABEE.更新硬體外，更不吝於給伙伴一切的支援，大概是因為深信伙伴好，店也會跟著提升。而他協助員工參加各項比賽，也給予我們很大的發揮空間。

而在老師所有的經營理念裡，我最喜歡的還是「百年老店」這一項。因為他把GABEE.放在比自己更高的位置，自然會讓大家相信，所有的努力是為了共同成就GABEE.，而不是成就老闆而已。百年老店的目標，讓我們看見超越「人」的願景，知道自己也可以是為了GABEE.努力，不只是領一份薪水而已。

蕭翡吟：GABEE.開店元老

GABEE·伙伴晉升

一、外場：是顧客和店的「橋樑」，隨時觀察顧客反應、需求，給予服務，在吧台作業遇到困難時，負責和顧客溝通，為吧台找到最好的解決辦法。此階段主要訓練對GABEE·的菜單和服務項目掌握度。

二、後吧：負責所有輕食製作與備料，人力不足時，隨時兼任副吧的清潔工作。此階段主要訓練和廠商聯絡、互動的能力，並且對於外場轉換到內場的工作方式要開始熟悉。

三、副吧：為店內的主要鏈結人員，整合所有崗位的工作流程和問題，並預知主吧的下一個動作，隨時給予支援。此時的主要任務為熟悉產品製作流程，晉升主吧位置的準備。

四、主吧：咖啡的品質控管，掌握全店工作節奏，分配、調整各站位的工作項目。並為訓練擔任主管的能力，包括結帳等金流作業與排班的工作執行，成為主管與講師的預備階段。

五、非現場工作：包括講師、烘豆師、行銷人員等。主要著重在「技術」的精進，包括教學方式、烘豆技巧和知識、行銷的精準度……等。

第三章 咖啡店的一年

參加比賽對於一個咖啡師來說最主要的目的是學習，

而旅行與閱讀則會讓你在這條路上走得更寬更廣。

我的比賽路

GABEE.在二〇〇四年的十一月一日開店，同年的十二月，我就拿下由咖啡協會主辦，第一屆台灣咖啡大師大賽的冠軍。或許那時的我，已經隱約感覺得到，這可能是改變我一生，甚至是改變GABEE.的機會。

意外往往是最可貴的機會

二〇〇四年才剛開店不久的我，對於要不要參加比賽，內心其實是非常掙扎的。

或許也是機運吧，大家想像的比賽，應該都是「志願參加」，有野心、有信心，想要證明自己能力的人，自然會注意相關資訊，遞出報名表。

但我不是。參加比賽這件事，對開店初期的我來說，是從沒有想過的事。如果不是因為咖啡協會打電話來，如果不是報名比賽的人數不如預期，讓他們很積極地邀請，現在的我，可能完全不是目前被大家認識的樣子。

無論如何，我接受了邀請，一邊忙著GABEE.初期的經營，一邊準備比賽，再忙

也告訴自己要咬牙撐過去。

或許那時的我，已經隱約感覺得到，這可能是改變我一生的機會。

—
GABEE.在二○○四年的十一月一日開店，同年的十二月，我們就拿下由咖啡協會主辦的，第一屆台灣咖啡大師大賽的冠軍。

用咖啡，來回應台灣這塊土地

來過GABEE.消費的顧客，大概很難忽略MENU上一道叫「啡你莫薯」的咖啡。這是店裡面的招牌，也是我拿下首屆台灣咖啡大賽冠軍的作品。

雖說拿到冠軍是開店一個多月之後的事，但其實從知道有這項比賽，到實際發想、研發出一項全新的咖啡飲品，只有兩個星期的時間。

那時我只告訴自己一件事，我想選用能夠代表台灣的食物，把它和咖啡融合在一起。而在眾多「台灣特產」的食材裡，除了精神，還能在「外表、輪廓上」展現出「台灣」樣貌的，當然只有蕃薯了。我運用做甜點的技巧，用蒸煮的方式讓地瓜的纖維軟化，除了讓打成的地瓜泥口感較好，也有比較完整的地瓜片，甚至將地瓜皮烘烤乾燥後剪成細絲，將同樣的食材做出不同的口感和滋味，加入以冷縮法做出來的咖啡，以及清爽的冷奶泡，並且以層疊的方式呈現，外觀看起來像是一杯甜食，卻是一款豐富又具變化性的飲品，許多顧客喝過後都很驚艷，不知道生活中常見的蕃薯和咖啡原來這麼match（合適）。

一定要想辦法，讓店「被看見」

拿到冠軍的意義很多，最主要當然是專業的肯定，這對還是咖啡館新手老闆的我十分重要，也讓我更能說服自己與家人，走這條路是對的。

然而冠軍帶給我的收穫，遠超過單純的肯定。

對一家新開的咖啡館來說，「被看見」是非常重要的。 蜜月期或許能幫助一間店暫時生存下來，但如果只靠口碑，要累積足夠的熟客並不簡單。咖啡大賽冠軍帶給我最大的意義，就是讓GABEE.「被看見」。

因為冠軍頭銜，媒體開始找上門，希望能做採訪。然而看似可遇不可求的機會，卻帶給了我甜蜜的困擾：因為他們一個個都希望我可以做出新的創意咖啡讓他們報導。這其實也是接受媒體採訪必須有的準備，畢竟沒有人想要重複，誰都想要新的內容，新的故事。某程度上，我做出那麼多種的創意咖啡，可算是當時情勢所需，也可以說是被逼出來的，哈。但也是因為有壓力就會有進步，這和參加比賽，是一樣的道理。

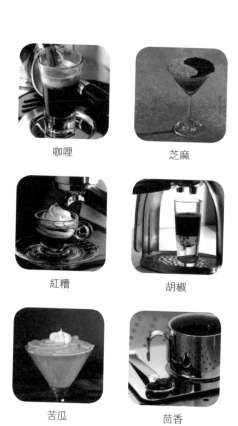

咖哩　　　　　芝麻

紅糟　　　　　胡椒

苦瓜　　　　　茴香

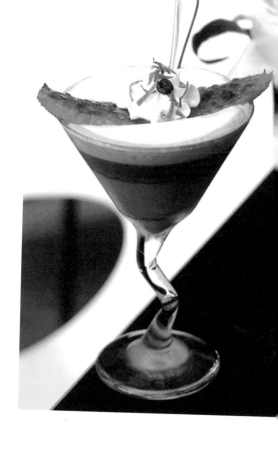

因為「啡你莫薯（右圖）」一戰成名，媒體開
始找上門，他們一個個都希望我可以做出新的
創意咖啡，因此台灣有的、沒有的食材都被我
嘗試與咖啡做結合，除了拉花外，這也成為
GABEE.的另一個特色。

好咖啡最重要的配方，是想像力

於是我更加用功地了解食材、思考食材，讓自己從已知的範疇突圍，探索新的可能性。並於2006年出版《冠軍創意咖啡Life Creativity Caffe:2004-2005年咖啡冠軍創意配方全收錄》

從咖啡豆到咖啡液，中間經過許多繁雜工序，又易受到多重因素影響，而這還只是「外在條件」的變因。除了掌握氣溫、溼度等環境，不同的咖啡配方，也會綜合出不同的風味。

一個好的咖啡師，應該要具備「想像味道」的能力，就像廚師，絕不能只會照著食譜的數據去創造出一道菜，必須要能打開冰箱，就能直覺地知道該拿什麼，用什麼方式烹調，加什麼調味料，並能精準地判斷出最後的成果。

專業的咖啡師也是一樣的，什麼樣的豆子組合以及沖泡的方式，會創作出什麼樣的作品；前味、中味和尾韻各是怎樣的滋味，這些都必須能清楚地在腦中演練、想像出來，當然我也承認，儘管每個人都有天分，但重點仍是，誰能為自己打開任督二脈？我感謝一切經驗的累積，讓我在這一步能走得又快又穩，而不必在「採訪者」的面前賭成功的機率。

冠軍的效益,遠超過預期

我們團隊拿下了國內的咖啡大師大賽冠軍跟兩座亞軍,一共七座獎杯,但真正的壓力,其實是從第三屆開始,因為那是第一次以「選拔世界賽選手」為名義的比賽,拿下冠軍,就能代表台灣出國比賽。因為發現比賽對店的助益很大,我們決定持續參加,除了知名度,更重要的是給自己必須進步的壓力。

比賽除了對生意上實際的助益,這個冠軍頭銜,也讓我獲得出版社的青睞,寫了不只是我生平,可能也是台灣市面上第一本關於拉花的書《Latte Art咖啡拉花:Espresso與牛奶的完美邂逅》(二〇〇五年大境出版),後來變成許多人學習拉花的入門書籍。當時網路發展正盛,不管台灣或大陸,都有許多的咖啡討論區,直接把我的書掃描放上去供大家閱讀,雖然偷走了我的版稅,卻給了我極高的知名度。記得我第一次去大陸,在illy café典藏杯亞洲巡迴展上表演時著實嚇到,有來自各個省份的粉絲認識我,原來有那麼多隱形的讀者,都是看我的書在學習拉花的。除了大陸,也有泰國的單位因為看到我的書,找我去泰國表演。

這都是參加比賽時,沒有想過的後續效應,也讓我瞭解到分享其實是獲得。

冠軍的代價，也遠超過預期

但是比賽的成本是非常高的。包括買機器設備的費用，挪出空間（以GABEE.的例子是地下室）作練習場地，以及當我在練習時，暫時代替我的位置在咖啡館工作的人事費用。另外，比賽要用的豆子，一定得使用最好的，並且要反覆實驗、練習，自然也是一筆可觀的費用。

國際大賽還有一項很大的開銷，就是出國的機票和住宿。基本上，咖啡協會只會贊助選手一個人的出國比賽的機票與住宿費用，但像這樣的大比賽，總是會帶著教練與助手並希望伙伴能同行，一起觀摩、學習，記得在東京舉辦的那一屆世界咖啡大賽，我們甚至是全店店休，所有的伙伴都一起出國去。

以這樣的規模來看，參加一次國際大賽，大概要付出一百萬的成本，而GABEE.一共參加了三次。

除了金錢上的付出，精神上的耗損也無法忽略不計。練習比賽是非常孤獨的，好像傻子一樣對著空氣排練、表演、講話的畫面，我永遠都記得。在每次練習流程全部結束後，又自己把比賽的東西全部清洗乾淨後歸回原位，重新再來一次。這樣一趟從台灣走向國際的比賽過程，大概要耗去一整年的時間和精神。

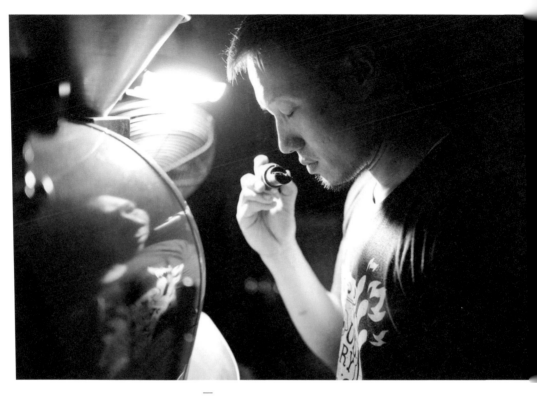

專業的咖啡師是什麼樣的豆子組合以及沖泡的方式，會
創作出什麼樣的作品；前味、中味和尾韻各是怎樣的滋
味，都必須能清楚地在腦中演練、想像出來。

Latte Art咖啡拉花：
Espresso與牛奶的
完美邂逅
（2005年大境出版）

冠軍創意咖啡Life Creativity
Caffe:2004-2005年咖啡冠
軍創意配方全收錄

—
參加一次國際大賽，大概要付
出一百萬的成本，而GABEE.
一共參加了三次。

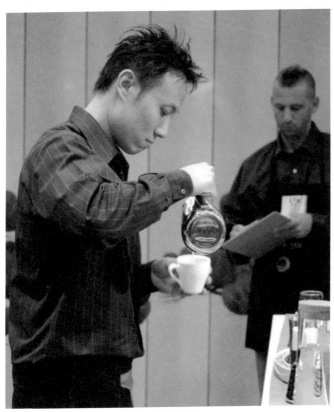

如何面對突如其來的挑戰

雖然在國內的咖啡大師比賽總能獲得好成績，順利取得國際大賽的資格權，但總有個遺憾一直都在，就是我們卻從未拿下世界冠軍。

在東京的比賽，我們拿下第十七名，連複賽都沒進。記得當時我們以東方美人茶和咖啡的結合參加比賽，咖啡的萃取部分，前半段用一個杯子接，後半段用另一個杯子承接咖啡後並加水稀釋濃度，再用那杯咖啡去浸泡東方美人茶，過濾後放入杯中，然後把前半段的咖啡加上特製的糖，並打入氮氣讓組織泡沫化，最後再放在杯子的上方，讓原本一體的咖啡分段拆解開來處理，再放回結合在一起，最後把兩個杯子加在一起，做出有兩層口感風味的咖啡。對於創意咖啡這件事，我們一直是很有自信的。

非戰之罪是，我們都不曉得日本對氮氣瓶的規格要求，許多選手都無法按原先的計畫處理比賽的呈現，導致流程大改變，必須臨時應變。那對我來說，根本是晴天霹靂般的消息。我記得當年的冠軍由英國拿下，而令我不解的是，在許多人都因為這突如其來的變動手忙腳亂時，英國選手卻從容不迫地將材料準備好，直接交給在台下的助理接手處理。

我不能說他怎麼做了違反規定的事，畢竟更合理的可能是，他確實問過了是否能這樣做。所以除了不解外，我也十分懊悔，心想會不會是身為亞洲人有乖乖聽令的習慣，才讓我們輸在起跑線？

就算輸，也要讓人記住台灣

雖然國際賽失利，但我們並沒有花太多時間沮喪，馬上進行檢討，同時準備下一屆的國際資格賽，繼續朝國際前進。

無法從腦海中掃除的念頭是，因為自己是台灣第一個參加世界大賽的人，就像白老鼠一樣，基於對規則或評審口味的不熟悉，要突破重圍或許本身就是不可能的任務。**但，就算失敗是注定的，我是否還是能做到讓別人記住我、記住台灣的可能？**

關於這點，我想我是達標的。有做過Cappuccino的人應該都知道，如果要打一鋼的奶泡連續做四杯，就要有奶泡組織變硬的心理準備。但我不但透過熟練的專業動作解除了這個危機，還做了四種不同變化的拉花圖形，透過當時的比賽現場轉播傳送出去後，還引發了各國關注比賽的人驚訝的討論。

帶著寶貴的經驗和不變的堅持，第二年我們再度拿到國內冠軍，前往哥本哈根參加國際大賽。那次我們只去了三個人，儘管如此，放完比賽要用的東西後，行李箱也已經沒有放衣物的空間了。而一心想著到當地再買的我們，還因為當地物價實在太高，著實買不下手。

但就如你或許已經想像到的，對我來說，克難永遠不是最難的事。

我們再度敗給了制度。一般來說，國際大賽共分三階段，初賽選十二名進複賽，複賽再選六名進決賽。初賽拿下第十二名的我們，原以為還有複賽可以再拚一回，結果那年竟然沒有複賽，直接從初賽取前六名進決賽。

走到這一步，其實已經有點灰心了，也看到了許多身為亞洲選手必須面對的現實。比方說，當年的選手派對，都辦在你連問都問不到的地址，就算千方百計找到了，也會發現裡頭全是歐美人，顯然大家都知道地點，只有亞洲選手不知情。

又比方說After Party，大家都是口耳相傳互通訊息，而亞洲選手則毫無例外，永遠是最晚知道的那一群。

學到許多，需要克服的還有更多

回歸本質，沒有取得前六名入決賽的資格，怎樣說也是一翻兩瞪眼，沒有商量空間。只是，我們的創意咖啡，真的比別人差嗎？

後來我才發現，我們講的「創意咖啡」，和國外選手的認知有非常大的差別。我們理解的「創意」咖啡是creative，但國外選手理解的是signature，正確的翻譯，或許更像是「特色」咖啡，而creative不過是眾多單項分數裡的其中一項，而非全部，原來，一直執著在要加入特殊食材或組合的我們，其實一直是走錯跑道。無論如何，這三次的國際賽事讓GABEE.學到許多，也知道需要克服的還有更多。

要害一個人，就叫他去做雜誌

這樣的挫敗，也直接開啟了我的另一個相關領域的工作：做咖啡雜誌。

前面提過，曾有泰國的單位在看了我寫的拉花書後，找我到泰國表演。那位老闆，其實一直在做一本咖啡相關的雜誌。當他向我提起，要不要來做一本能串聯起亞

洲的咖啡師，在每個亞洲國家發行，分享彼此的技術和資訊的雜誌時，即使沒有自信，也缺乏資源，基於某種咖啡人的使命感，我還是答應了。於此我也終於懂了，為什麼有人說：「要害一個人，就叫他去做雜誌。」

無論翻譯、排版、編輯、採訪，我都是用GABEE.的資源，在養雜誌的團隊。這雜誌一開始還是贈閱的，而因為咖啡圈實在不大，所以也很難賣廣告。儘管只是雙月刊，還是造成了不小的虧損，即使後來從贈閱改為販售，還是沒有利潤。我一直做了四年，最後因為太忙碌分身乏術，才找人接手。

但如果你問我，如果可以重來，做不做？我想答案還是肯定的吧，因為參加國際大賽的經驗讓我知道，亞洲的咖啡師是需要這樣一本能讓資訊流通更快速，更能彼此串聯的雜誌。那本雜誌，就是「coffee t&i」的台灣版。

能打動人心的咖啡，才是好咖啡

拿下了好幾屆國內的冠軍，也參加了幾次國際大賽，漸漸的，有時我的角色從參賽者，變成評審。

身為評審有個很大的意義是，我終於可以從我的角度，去做出改變和影響。我發現，當其他評審仍繼續強調技術和成果，習慣以「從滿分開始扣」的方式，努力挑毛病和問題時，我希望可以試著站在消費者的位置，做出不同的裁決。

比方說，我很重視選手和評審的互動。我一直相信，再怎樣純粹的咖啡，也有人的因素在裡面，**咖啡師的態度，以及對製作節奏和氛圍的掌控度，都會影響消費者對咖啡的整體評價。**

所以如果要我給參加比賽的選手一些建議，我會說：請保持平常心。我知道這很難，選手沒有不緊張的，即使是我也一樣。但如果能做到讓所有的動作都不像只是面對評審，同時也面對客人，對我來說就已經成功一半了。我喜歡一個選手相信他做那杯咖啡，是因為我想喝，而不是我必須喝。我希望咖啡師把我當客人，而不是當評審。聽起來似乎難以理解，但如果參加過比賽，就會知道，那其實會非常關鍵性地影響一個參賽者的心態，影響最後的成品。

咖啡再怎麼花俏，終究是要給人喝的，如果無法有效地把想表達的東西傳達給客人，就無法打動人心。

我對選手的期待，就是要打動人心。

——
「coffee t&i」，因為秉持著
某種咖啡人的使命感，埋頭下
去做了四年，也是因為參加國
際大賽的經驗讓我知道，亞洲
的咖啡師是需要這樣一本能讓
資訊流通更快速，更能彼此串
聯的雜誌。

比賽的終極意義：學習

整體來說，我還是很鼓勵咖啡師要多參加比賽，尤其是初入門的咖啡師，因為那是很難得的體驗，可以讓你從頭到尾，檢視製作一杯咖啡所有的細節，並且反覆練習，詳細安排、研究每個動作的意義，同時也讓自己更具備面對突發狀況的能力。所有比賽帶來的名氣，都只是附加的，學習才是最終極的重點。

另外，比賽也是有所謂「風向」的。像是「用咖啡去萃取咖啡」，以果酸味的豆子萃取出來的液體，去沖泡比較苦的豆子，就曾經是某幾年的「比賽風向」，而一些我沒想過的手法和技巧，就會特別令我注意，也是一種學習的機會。

至於對大環境來說，比賽的意義，則在於推廣精品咖啡、帶動產業。雖然咖啡的口味和技術是有「風向」的，但產業一直在進步，也讓參賽的咖啡師都有「預測未來」和「創造未來」的壓力和自我期許，而這對所有喝咖啡的消費者來說，都是一大福音。

- 意外往往是最可貴的機會：機會是留給準備好的人。

- 一定要想辦法，讓店「被看見」：我的咖啡店被看見的原因是 _____

- 能打動人心的咖啡，才是好咖啡：讓手上的咖啡是因為消費者想喝，而不是他必須喝。

—
咖啡再怎麼花俏，終究是要給人喝的，
如果無法有效地把想表達的東西傳達給
客人，就無法打動人心。

咖啡師的旅行

充電可能有很多不同的形式，有時更像是衝擊，發現自己的不足，加以改進。或是更正、更新觀念，與時俱進，突破盲點，找到新的路徑，讓咖啡館有更多的可能性。

而充電最好的方法，就是旅行和閱讀。

用旅行和閱讀，為自己充電

說來也許你不會相信，但咖啡師也是需要靈感的。

這裡講的靈感，不見得是為了做創意咖啡，或是知識上的精進；很多時間，更是為了經營上的想法，以及徹底地清空自己，裝新的東西進去。很多人可能認為，咖啡師是一門手藝、工藝，努力鑽研技術就好，實則心理上的「充電」也很重要。

是的，我想就是充電吧，雖然這充電可能有很多不同的形式，有時更像是衝擊，發現自己的不足，加以改進。或是更正、更新觀念，與時俱進，突破盲點，找到新的路徑，讓咖啡館有更多的可能性。

而充電最好的方法，就是旅行和閱讀。

義式咖啡文化，就是「別太認真」？

我第一次因為咖啡而出國，該算是義大利。

那時，我已經為別人的咖啡館工作超過六年，終於覺得自己該累積的都累積得差不多，可以開間自己的店了。

但在真正開店之前，我忽然想到，自己做義式咖啡做了六年多，卻從沒去過義式咖啡的發源地，感受一下真正的義式咖啡文化，怎樣都說不大過去吧？

所以我就和當時的女朋友、現在的老婆，飛了一趟義大利。

我們用自由行的方式，一路從羅馬、西恩納（Siena）、聖吉米尼亞諾（San Gimignano）、比薩、佛羅倫斯、威尼斯、米蘭，再回到羅馬，然後去了梵蒂岡。這一趟的旅程，讓我對咖啡這件事，包括開店的心態等，都造成了非常深遠的影響。也是在那時候我才發現，原來我們在台灣講的義式咖啡，都不是真正的義式咖啡文化。

台灣的義式咖啡觀念，早期其實是從美國西雅圖引進，早已經融合了美國的飲食習慣，以更符合台灣人對咖啡館的需求和想像進行改造之後，才進入台灣。

不只是當時的我，其實現在仍有許多人認為，專業的咖啡館只能賣咖啡，最多就是加起司蛋糕，不然就是不專業。但在義大利，這一切都顯得「太過認真」。

讓咖啡，成為生活的一部分

在義大利，咖啡館裡什麼餐飲糕點都賣，因為那是真正融入了尋常生活的飲品，非關專業，也沒有人會刻意講究豆子的產地，好像每個人都是專家似的在講究一杯咖啡的身世。這些事情，對咖啡比賽的評審來說，或許有其評判標準上的作用，但對顧客來說，是沒有意義的。好就是好，不好就是不好，你可以讓顧客知道你用了什麼豆

子，但那僅僅代表你樂於分享資訊，並不能作為品質保證。只願意提供咖啡也一樣，僅僅代表老闆的個人意願，和專業與否，是完全不相干的兩回事。

有個笑話是這麼說的，一個酒莊的老闆在台灣餐廳吃飯，發現每個人在喝紅酒之前，都習慣先在杯裡搖晃，用嗅覺去品味，再喝一口酒，讓酒在口腔裡充分地接觸，最後才是真的喝酒。酒莊老闆對這樣的現象十分不解，怎麼台灣的每個人都是品酒師嗎？一般生活裡的喝酒，不是直接喝就好了嗎？為什麼要注重那麼多的細節呢？

義大利看待咖啡，也是同樣的態度。那是真正民生的一部分，無需刻意思索的自然。

如果民生才是重點，那把「成為一名咖啡館老闆」當作目標的我，真正要在意的，應該是「**消費者想要得到什麼，而不是我想給消費者什麼**」。

我告訴自己，這些領悟，都必須徹底地實踐在我要開的咖啡館身上才行。

出糗也能成為寶貴經驗

我因為咖啡師的身分出國很多次，比賽、評審或演出都有，不同的身分做的事情不一樣，不同的國家，也都會帶給我不同的衝擊和意義，甚至不見得和咖啡有直接關

—
義大利的咖啡是生活的一部分，如同空氣和水一般的自然。

係。

受邀到泰國表演，就是這樣的經驗。

那算是我第一次真的因為咖啡師的身分出國。能因為專業而受邀出國，當然是很棒的肯定，令人躍躍欲試，但我卻馬上意識到一個很嚴重的問題，那就是我的英文實在不行。以往的在學階段，所有的科目中，最爛的就是英文。當評審可能還沒有問題，基本上是憑專業打分數，而表演也可以用背的，把要講的內容先準備好，現場再用「action says more than words」（動作勝於言語）的方法演出來，還是可以讓觀眾接收到我想傳達的訊息。

「只要我可以一講完馬上下台搭車離開，就沒問題了。」

「只要我準備得夠充足，練習得夠充分，就沒問題了。」

但我怎麼可能只顧講自己的，講完就離開呢？所以問題就來了。觀眾提問了。

因為無法自然使用英文，只能在腦中努力搜尋有限的單字，猜想觀眾的提問，再加上肢體語言不確定地回答。

透過不好的學習經驗，了解教學的重要

回來後，我開始覺得必須解決這個問題。不管是不是要預想接下來可能還有更多出國表演的機會，先準備好自己的狀態，是必須做的事。可惜的是，因為我當時真的太忙了，又要經營店務，又要時常接受採訪、上節目等，一個人當好幾個人用，根本不可能抽出時間去上英文課，所以只能讓自己集中在聽和說的部分。比方說聽的部分，就發揮我的「觀察力」，去抓關鍵字，尤其跟咖啡有關的術語都要記清楚。說的部分，則以「敢說」為訓練重點，畢竟表演是「主動」的，不敢說，英文再好也沒有用。也因為我後來真的開始頻繁地出國，久了之後，這對我來講也不成問題了。

我一直覺得，在英文的領域上，我的起步真的比別人晚，在記憶力最好的學生時期，因為沒能遇上一位能幫助我對英文產生興趣的老師，再加上自己的不夠努力，才導致現在很像「文盲」，會講會聽，但叫我讀或寫，可能就比較難，但泰國經驗告訴我，在持續精進自己能力的這條路上，不只是咖啡的專業、經營的專業，英文也是很重要的，所以現在的我才可以獨自面對英文的採訪，這是我以前想都沒想過的。

另外，也因此我也對自己「講師」的身分有了更深一層的期許：就是一定要當一名能讓學生真的產生學習興趣的老師，而不是只求把最多、最好的專業一股腦丟出

去，更要考慮如何讓學習能有效的吸收，而且想要吸收更多。

很多時候在最艱難的時刻成長才是最多，不要只讓自己生活在舒適圈中，給自己壓力才會成長。

齒輪開始轉動，生命開始串聯

如果說跑一趟義大利，讓我認識了「義式咖啡」的精神，那受邀到南非演講那次，我算是了解了「食物」所能對人類產生意義的最大值。

這趟旅行，要從我收到那封從南非寄來的mail說起。那是一封邀請我去演講表演的信，「南非」和「全英文信」這兩個「點」，讓我產生第一反應是：「這一定是詐騙集團的技倆！」

不予理會的結果就是，我又收到了第二封。心想真是「愈挫愈勇」的詐騙集團啊！沒有多想，我還是不理它。

然後他們就去查了GABEE.的電話號碼，直接打電話過來了。當時剛好是個英文不

錯的店員接的，聽對方說，都沒有我的回音，不知是不是信寄丟了，也再度強調真的有這個邀約，請我務必要回信。當然，防人之心不可無，我還是無法百分之百相信。只是上網查了一下活動資訊，咦？好像是真的。

接下來就要面對第二個問題了，真的要這樣大老遠地跑一趟嗎？正當猶豫著到底該不該去時，我忽然想起上次泰國的經驗，找到了「不得不拒絕」的理由，回信跟對方說：「我英文不好，上台演講跟表演很吃力啊。」

結果對方回信表示，會幫我找翻譯。

其實我真的不大了解，這世上有這麼多英文沒問題、厲害的咖啡師，我甚至沒在世界大賽拿過名次，為什麼非找我不可呢？問了對方，才知道他們是在《Coco:10 World-Leading Masters Choose 100 Contemporary Chefs》這本書裡發現我。這是一本介紹世界百大創意廚師的書，而我是裡頭唯一的咖啡師。而他們的活動，就是希望能找一些創意，有特別思維，來自不同領域的人去做一些關於食物的分享。

那本書的企畫，是由十個餐飲業內頂尖人物，各推薦來自世界各地十個不同的創意主廚。推薦我的人是名叫Jacky Yu（余健志）的香港廚師，因為做美食節目，到台灣來採訪拿到冠軍的我，那時我做了一杯創意咖啡給他喝，他覺得我做咖啡的方

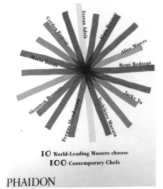

式，很像在做料理，而且是沒人做過的形式非常有創意，於是推薦了我。

被收進書裡當然很開心，但當下你再怎麼問我，我應該都不會想到，自己有一天會因為這本書而飛去南非。

—
因為應邀到國外做評審與表演的機會愈來愈多，也表示使用國際通用語言—英文越來越重要，這也是我一直期許咖啡師除了精進自己的專業技術，也不要忽略能與人交流的「語言」。

—
Coco:10 World-Leading Masters Choose 100 Contemporary Chefs

食物、情感、記憶，息息相關

我在生日當天搭上飛機，因為時差經歷了人生中特別的36小時的生日，那時的我，還不知道會在南非經歷一場和幾乎和「生日」沒有兩樣的人生洗禮。

因為我在那裡吃到人生中最重要的一餐。

那是一場有趣的活動，在曼德拉以前的市政府舉行。

我們發現，會場中所有的桌椅都被牛皮紙包起來了。這當然是一種設計。在許多飲食文化裡，牛皮紙就是用來包食物用的。而我們會聚在這裡，不就是為一場和食物有關的活動嗎？

會場裡每個房間都有一個主題，可能是水果，可能是農作物，可能是紅酒，可能是啤酒，可能是咖啡，可能是小農產品，都有各自的主題，也非常的多元與有趣，會讓你對不同的食物領域有不同的驚喜。在主會場的演講廳。有來自不同國家、不同領域的專業人士，用各自特別的角度來分享傳遞對於食物的思維，讓我得到許多啟發，對於每個人每天都在進行的飲食有更完整的想像，也使我驚覺咖啡原來不就是整個飲食文化的一部分？就算是咖啡人每天也不會只喝咖啡，我們不是應該要回到感官體驗

的本質，而所有的食物與飲料不都是味覺、嗅覺、口感、溫度、濃度、視覺跟觸感，透過前中後段不同的排列組合形成的一段味覺與香氣的感官旅程，而咖啡師不就是藉由咖啡來創造令人喜悅的感動？此刻讓我開始對咖啡有更完整的想法，更沒有框架的思維。

當天宴請講者們的晚宴，我們從看起來就像是一般公寓的電梯上梯，感覺很像去誰了家裡拜訪，很親切。

我們先在玄關等待，玄關四周的牆上，用很多富藝術感的拍立得相片裝飾，中間有個發光的台子，放著一些小點心，也備有紅白酒，大家就一些享用，一邊互相認識。等人到齊了，服務生就出來帶大家入座，拿出剪刀，把隔開我們和會場的一條一條的落地長紙帶剪開，門就出現了。讓大家十分驚喜，原來入場可以這麼有創意。

沿著走道走，我們來到真正的晚宴場地，發現這裡的桌上也都有牛皮紙，然後再把麵包等食物放在桌上。我還發現，用餐的桌子四周，都是剛才看見的「落地長紙條」，服務人員上菜、服務，都是從紙條另一頭穿出來，營造出非常神祕的氛圍。

用餐時每一道餐點都有想法跟涵義，主人都會介紹餐點的做法與食材，參與的來賓們也都會表達分享自己對於飲食的想法，晚餐進行到一個段落時，服務人員又跑出來，剪開紙條，打開另外一個通道，帶領大家去不同的房間參觀，有遊戲間、餐後酒聊天室、藝術陳列空間等，非常有趣。

宴會結束時，服務人員給我們每人一本像MENU的小本子，小本子的最後又有一個牛皮紙袋，紙袋上寫著：「把你的好運帶回家。」一開始，我還不知道這帶有怎樣的意涵，直到主人說，請大家看旁邊一個像窗戶的地方，有一個用紙條做成的彩球，連著一條線，一拉，就會落下許多的糖果和金幣巧克力，大家就拿自己的牛皮紙袋，去裝那些「飯後小點」，將今晚的好運帶回。

最後，再回到玄關，選一張布置在牆上的，喜歡的拍立得照片回家，這樣的飲食體驗是我從來沒有想像過的，原來一頓餐飲可以傳遞這麼多想法，也讓我對日後玩餐飲裡的跨界埋下了重要的種子。

在活動的所有演講中，我印象最深刻的，是一個關於食物跟情感記憶串聯的演講，講者說：每個人的生命中，都有一些特別重要的場合、經驗，而要回到當時的情境，最快也最直接的方式，就是吃到當時吃的食物。那場演講的主題是「跟我一起吃午餐」，在演講的當下，每個觀眾的位子上，也都放著一個牛皮紙袋，裝著二十個編

有號碼的食物，每個食物都有其故事跟意義，我們就這樣一邊聽，一邊吃，隨著每個食物的記憶去感受這二十個有趣的故事，聽完時也吃完午餐了。

在南非，我不但吃了目前生命中印象最深刻的一餐，還聽了一場啟發我想像以食物和情感記憶鏈結為主題的演講，兩個經驗互相補綴，說是打通了我的任督二脈，也不為過。

一

南非的好望角對我來說就像是將人生碎片拼湊的「串聯點」，也指出了我未來的方向。

咖啡讓我站到，人生沒想過的地方

在南非還發生了另外一件事。

那是在我負責的演講結束後，有個工作人員忽然來找我，跟我說，他在南非的鄰居認識我，明天要來會場找我。雖然人已經在南非，也確定這世上不可能有這麼大手筆的詐騙集團，但怎麼想都不記得我有認識的人住在南非啊！原來，那是個已經移民到南非二十多年、在當地開咖啡館的台灣人，而且曾在回台灣時，特地到店裡找我，只是我當天不在。搞了半天，原來是他認識我，但我不認識他。

認識後我們聊得很愉快，然後他問我，難得到南非，如果還有想去什麼地方，他可以當地陪，因為當時南非的治安還是有點差，華人在當地很容易變成某種「目標」，有個在地人帶路總是好。我想，人不親土親，也不妨請他幫忙，就說：「我想去大家都知道的好望角。」

我們一路開車，沿路是非洲的風景。我說不上來，但就是一種和世界其他地方都不一樣的風景。樹、空氣、天空的顏色……一切的一切，就是非洲。**我真不敢相信，有一天，咖啡會帶我到這樣一個地方。**

個問題浮了上來——

來到好望角，我站在世界的最南端，看到兩片美麗海洋的交界，忽然，腦海中一

以站在好望角？

我問自己：為什麼我可以站在這個地方？我不是自己花錢來旅遊的，那為何我可

我也無法站在這個地方。

有做創意咖啡招待Jacky Yu，這一切的一切，可能都不會發生。

而放棄了第一屆台灣咖啡大師比賽；如果Jacky Yu不曾來採訪GABEE.；如果我沒

一陣子，到咖啡館打工；如果我沒有下定決心自己開店；如果我因為剛開店太過忙碌

如果我聽大學教授的建議，繼續往學術的路前進；如果我沒有在退伍後決定休息

相信沒有人會在做咖啡這個行業時，抱持著「我以後要為了站在好望角去努力」

的夢想，我跟所有的咖啡人的出發點都很像，對咖啡有熱情，想要分享更多好咖啡給

別人，但我能站在這個地方，是因為一路上，我做了很多「不一樣」的事情，這些不

一樣的事，原先可能並沒有明確的關聯，我只是在不同的時間點，做我覺得該做的

事，該盡的努力，卻在南非這個「零件」補上後，形成了一個完整的圓，給了我正面

的回饋，而我形成了很多不同完整的圓，它給了我更大的回饋，就像許多人說的，當

你專心一致的想做一件事情，全世界都會幫你。

事情的串聯，經常遠超過我們所能想像。

這些年來，我經常告訴自己的事，現在也要分享給你：世界上沒有一件事情是沒有意義的，你做的每一件事，都是在成就未來的自己。既然每件事都是有意義的，那為什麼不做自己喜歡做的事情？不要考慮它會不會賺錢，要優先考慮它有不有趣，好不好玩，是不是真的自己想做的，而這所有的累積都是未來的養分，所以跟隨著自己真正的內心去走吧！

咖啡師最該經常拜訪的城市

說到咖啡師一生一定要去一次的地方，大家可能都會直覺聯想到義大利。沒錯，義大利是義式咖啡的起源，但那可能更像是一種「文化」上的親近，到發源地去看看當地人是怎麼看待咖啡的，再反思自己是不是在「前進」的路上，不要一心想著要走遠，結果卻走偏了。

但確定了方向後，其實真正能幫助咖啡師加快腳步走遠的地方，我最推薦的城市其實是很近，又方便的「東京」。

—
當確定了方向，能夠真正幫助咖啡師加快腳步的方法就是旅行，這時我會推薦去東京與墨爾本看看。

東京和紐約、倫敦、巴黎被稱為世界四大都市，在多元性上，其實是最為豐富又充滿新穎巧思，並且不斷與時俱進，值得一去再去的。而在設計的長處和高度之外，日本特有的「職人文化」，也讓人非常欽佩，不由得想向其認真、講究的態度看齊，揉合工藝和食物於一身的咖啡師，尤其需要這樣的精神。

另外，我也很推薦墨爾本，其咖啡產業的成熟發展，讓咖啡師真正成為一種高尚的職業，獲得廣泛的尊重；這是台灣民眾少有的，也是台灣咖啡師容易劃地自限，以為自己只是個「做飲料的」所該去了解與學習的。另外，我在墨爾本也看到了很多

「強化版的個性咖啡店」，是連星巴克都很難取代的。作為咖啡館的經營者，看見有獨特性格的咖啡館，總是能反思、回饋到自己身上，這些都讓墨爾本成為ＣＰ值很高的一座城市。

這麼多年來，我的旅行其實早已經不知不覺變成了「以咖啡為主」，出國前也習慣上網查詢一下是否有值得拜訪的咖啡館。不是加班，不是考察，純粹認為「以咖啡館認識城市」，是很好的旅遊方式，雖然不至於到「整個城市就是我的咖啡館」程度，但透過和咖啡館老板談天，再讓他以「當地人」和「內行人」的身分推薦其他咖啡館，我幾乎不曾錯失重要的咖啡景點，也因為咖啡，而能深入街巷、深入小徑，深入生活地景，走出一般旅行者可能看不見的城市樣貌，而我拜訪過的咖啡館地圖也遍佈世界五大洲了。

這個世界很大也很小，離開熟悉的舒適圈去走走看看，讓自己的人生精彩吧！

咖啡店經營要點

● 你做的每一件事，都是在成就未來的自己。

不要覺得自己現在的努力沒有成果、沒有意義，現在還沒有成功是因為你可能還少了幾分，當確認所做的事情是正確的，它們都將是成就無限可能的那塊拼圖。

第四章 咖啡店的五年

每個人就算走的路再順也會遇到小石子，也會遇到窟窿，

而這時就是該思考是不是還有別的路值得探索，

是不是在該在已經充滿了對手的同條路上開創新局。

跨越瓶頸的一步：跨界合作

不只咖啡館，經營任何事業，應該都會遇到所謂的瓶頸。如果GABEE.的百年經營理念是一場馬拉松，那麼這瓶頸，大概就像最後十公里的撞牆期，會讓人失去繼續往前的動力，即使確實已到達一個距離起點很遠的位置了，還是可能令人無法抵達終點。

人和咖啡店，都應該求新求變

究竟這個瓶頸是怎麼產生的呢？原因大概很多，如果再拿馬拉松的例子來說明，大概就是體力消耗的速度，趕不上意志力的自我補給，換句話說，就是入不敷出。想像一間總是不斷花錢在自我提升的咖啡店，卻總是沒有進帳，會是多麼可怕的情況，最終的結果大概也只能關門大吉吧？

然而更可怕的是，我的狀況剛好相反。GABEE.非但撐過了起步的階段，逐漸進

入穩定的成長期，且也拿到了好幾次的國內冠軍，代表台灣出國比賽好幾次，接受許多媒體的採訪，一直都處在一個由外界看來，似乎蠻順利、蠻風光的狀況。

但我不是店，僅僅是個沒有生命的、用販賣商品和服務賺取利潤的空間。我是個活生生的人，有溫度，有感受。得獎的時候會開心，參加比賽失利時會沮喪；看著經營的店生意蒸蒸日上會有成就感，面臨人事更迭或不得不轉型時會緊張。

更重要的是，對我來說，GABEE. 也不僅僅是個沒有生命的、用販賣商品和服務賺取利潤的空間而已。我希望 GABEE. 有溫度，有人情，有咖啡香，也有讓人們在此交流、激盪出新火花的能力。不只是我，包括店也一樣，都需要日新又新，精益求精。時間一直在往前跑，時代也不斷在刷新自己樣貌和紀錄，原地不動的人和店，就算不被市場淘汰，也遲早被自己內心的不安和心虛給擊垮。

就在 GABEE. 經營到第三、四年時，這樣的念頭，終於強大到堵住了一切的出口，成為所謂的瓶頸。

靈感用罄的我，就像面臨久旱的水庫

很多人都問我、質疑我，為什麼（又憑什麼）GABEE.可以在幾乎不經歷任何重大危機的情況下，一開店就得獎，就不斷有媒體採訪，就可以一直推陳出新，也迅速累積常客？我的答案總是很簡單。

GABEE.不是一間忽然興起了「來開一間店吧！」的念頭，隨興所至就開的店。

GABEE.也不是一間「還算有計畫，等到錢和技術都到位」後，稍做籌備後就開的店。

GABEE.甚至不是一間「經過完整的思考，足夠的訓練並且具有專業管理能力」後，穩紮穩打一步一腳印經營起來的店。

GABEE.是一間「有念頭，也有計畫，錢和技術都到位，技術和管理都思量徹底」後，再加上最重要的「抓得住運氣和機會」，經過長達七年的前置作業期後，才開的店。

因為光是那樣還不夠。GABEE.是一間「有念頭，也有計畫，錢和技術都到位，技術和管理都思量徹底」後，再加上最重要的「抓得住運氣和機會」，經過長達七年的前置作業期後，才開的店。

開店前累積了七年，卻在第三、四年就感受到瓶頸，究竟是太快還是太慢，老實說我並不清楚，但這個瓶頸為何而來，我倒是有很切身的感受。

就是因為順利。

失敗有失敗的原因，成功也有成功的害怕，對我來說，很可能都是同一件事情造成的，那就是「沒有新的東西可以給出去了」。因為得獎，因為創意咖啡受到矚目，GABEE.開店三、四年來，我不斷迅速地拿出新的點子，一點一點地挖掘自己，幾乎要連靈感的地基都掏空了。

而店的經營，也不光是拿出點子就好。還有表演，還有教學，為了持續有東西產出，我只好一直挖掘自己，而因為做出些許成績而開始有媒體主動表示採訪意願，為了達到魚幫水、水幫魚的互利效益，即使是很臨時被期待發想出新的作品，我也會盡力達成，只是再大的資料庫，再多的資源，也有用罄的一天。我就像是個面臨久旱的水庫，曾經滿滿的水量，逐漸探底，來到了枯水期。而身為GABEE.第一線人員的我，靈感乾涸最快衝擊到的，自然也就是GABEE.本身。

被榨乾了，就是我在面臨瓶頸時，最快意識到，也最清楚的問題根源。

牢牢記住起點，才能抵達終點

還記得，曾經我是非常喜歡看書的。那是自國中起就維持的習慣，每天睡前一定要看書，幾乎到了不看就睡不著的程度，即使很累，只能看兩頁也無妨，看漫畫也無妨。

但從什麼時候開始，我愈來愈忙，忙到連看書的時間都沒有了？忙到連充滿衝勁的心態也疲乏了了，累了？

我問自己，後者的「果」，可以用前者的「因」來解釋嗎？因為很忙，所以連進修、補水的時間都沒有？這說法乍看合理，也經得起檢驗，但好像不能拿來當作藉口。我很想讓自己有時間去學習和吸收新的事物，現實卻不允許。或許短時間內，為了GABEE，為了咖啡相關的事業，我不得不犧牲閱讀這件事，然而有沒有可能，在同樣是為了GABEE，為了咖啡的前提之下，我去做些不一樣的事，給自己一些新的刺激？

機會很快就來了。二○一○年，TEDxTaipei找我合作，除了讓我做咖啡的sponsor（贊助商），也希望我能在正式的晚會上做一個分享。雖然在這之前，我已

經做過很多和咖啡相關的演講，但這次不一樣，面對的人來自四面八方，且都是各個領域的佼佼者或開創者，他們可能都是第一次聽到我的名字，我也可能是第一次聽到他們的名字，即使無法獲得意外的回饋，光是可以在一個完全不同於以前的場合上分享自己，基本上就是一種意外了。

—
2010年，TEDxTaipei找我合作，除了讓我做咖啡的sponsor，也希望我能在正式的晚會上做一個分享。

我在台上做了「啡你莫薯」，用最原始的心態，將咖啡擁有不同的可能性這件事，重新推廣出去，也重新提醒自己起點的位置。畢竟有時候，路途之所以遙遠，不是因為找不到終點，而是連起點都忘了。

貌似全新的合作，卻是找回初衷的契機

除了上台分享自己，我在TEDxTaipei最重要的一個工作，就是提供每個來參與活動的來賓，一杯GABEE.的咖啡。

那是我這輩子不間斷地做過最多杯咖啡的一次，除了確定每個人都一定要到吧台領咖啡外，也當場為每一個來領咖啡的人拉花。前面提過了，在這重複的過程中，我不但重新發現了之前沒注意到的製作細節，也把這當作重要的經驗，在往後的日子裡，無論訓練員工或警惕自己，能時時提醒很多事情真的唯有透過反覆再反覆的做，透過長時間不間斷地做同一件事，才能看見微小但重要的細節，透徹地摸熟每一個環節。

但除此之外，還有個深刻的體會，更像是擺脫不了的疑慮，困擾著我。那是當在

發咖啡給大家時，順口問的「你要Latte（拿鐵）還是Capuccino（卡布奇諾）?」時，竟意外的發現，大部分的人都不知道這兩者的差別在哪？那真是個令人無比沮喪的過程，咖啡文化在台灣如此盛行，連鎖咖啡館和特色咖啡館林立，如果把便利商店也算進去，可能一個街口就有一間咖啡館，但究竟為什麼大部分的人會連拿鐵和卡布奇諾都分不清楚呢？而這些人，還可能已經是比較常喝咖啡的群族了。

並且持續了將近六年幾乎每個月都有至少一篇的報導和露出，但還是有這麼多的人不知道我們的存在。

而同樣的擔憂，又繼續擴張，成為一個更大的疑問⋯GABEE■得了這麼多冠軍，那不是繼續去參加比賽，得更多的獎，或是接受更多的採訪，這樣的資訊就算再多，

我忽然發現，在推廣咖啡，推廣GABEE■的路上，我還有好多可以努力的空間，

消費者若是不在意，就算從眼前掠過一百次，也不會留下任何記憶。

咖啡雖然是很普及的飲料，但再稍微專業、深入一點的資訊，就非常小眾，更何況是咖啡文化這件事。於是我有了跨界合作的想法。我必須把那些我認為重要的資訊，放在不同的地方跟管道，讓更多原先我無法觸及到的人看見。

更重要的是，這是一件我可以在為了咖啡和GABEE■努力的同時，也讓自己吸收新資訊，接觸新事物的機會。

我感覺自己，又回到了GABEE.剛開幕，或者開幕前，那種像一塊乾海棉般等待水份滋潤，隨時要膨脹、發展出新想法的心態。

初衷的再出發，用無限的視野看世界

興采實業：咖啡渣製衣

黑莓機、LGV10

以TEDxTaipei為起點，我又去了資策會，幫他們做創意分享，並且在那裡，認識了許多和咖啡並無明顯關聯的廠牌，獲得了合作的機會。比方說我就幫從來沒想過有合作機會的科技產品黑莓機，做了一個專屬的耳掛式咖啡。

認識黑莓機的人，肯定比認識GABEE.的人多，藉著這樣的合作，我就可以順勢把GABEE.的品牌推出去了，也讓更多的人接觸到美味的咖啡，也因此後來的LGV10手機甚至找了我擔任手機、電視的廣告代言人。

興采實業：咖啡渣製衣

我也和興采實業合作，運用咖啡渣製做衣服。這也是一項很有趣的合作。在這之

前，我們都知道竹炭之所以具有吸溼、排汗、除臭的功能，是因為物質在炭化之後，細胞會產生「空洞」，可以吸附臭味，並且排出。然而，竹炭在炭化的過程本來就產生「空洞」，從這點看來，還具有「廢物再利用」的環保概念。興采實業將咖啡渣奈米化後放進紗線裡，再把紗線和不同的布料織在一起，創造出了全新的布料製作我們的制服。除此之外，我們也年年協助他們辦展覽和發表秀的活動。

生不好的碳化生成物質，但咖啡豆就沒差，因為豆子在烘焙的過程本來就產生「空細胞會產生「空洞」，可以吸附臭味，並且排出。然而，竹炭在炭化的過程本來就產生「空

現在GABEE.的制服即是運用咖啡渣製作而成，具有吸溼、排汗、除臭的功能。

另外，GABEE.做為一個「空間」的提供者，也開始舉辦sony DSLR 攝影club 的講座、課程。起先只是因為有一個客人在sony工作，同時在教攝影，正好想為 club想找一個café做祕密基地，GABEE.自然非常歡迎，就此開啟了有趣的露出和資 訊流通。

—
GABEE.與sony DSLR的合作，
讓咖啡的觸角向外伸展。

除了結合科技，GABEE.也期待可以和傳統的工藝結合，比方說和花蓮一個八十多年的老餅舖合作，在年節時推出耳掛式咖啡加糕餅的組合。又或者是遠流出版社在週年慶時找了一個收集台灣碎花布的收藏家合作，挑了一個碎花布的圖樣，請我依圖創造配方，最後成為禮物送人。首先，不以食材、技術為出發點，例如為了將台灣精神融入咖啡，選了地瓜，經過不同的實驗和組合，創作出「啡你莫薯」的經驗——而是要以「藝術」為發想的標的，本身就是一件很特別的事。一塊特別的碎花布，或許可以成為服裝設計師的靈感，成為畫家的靈感，甚至成為文學創作者的靈感，但怎樣都和咖啡扯不上任何關係吧？卻偏偏是這樣八竿子打不著的合作，碰撞出了新的火花，讓我創造出視覺與味覺的連接，拼配出一款碎花布圖案風味的咖啡。

東京FabCafe、Stayreal Café By GABEE.

而與遠流的合作，也間接地在和東京FabCafe的合作上，成為某種推力。

除了科技以及傳統工藝，也有大眾的流行文化如五月天阿信的品牌StayReal合作，林林總總的跨界合作，都為GABEE.創造了在不同族群之間的能見度。

以及最重要的，讓我從對咖啡的原點初衷出發，用無限的視野看未來。

—
StayReal café by GABEE.創造了GABEE.
在不同族群之間的能見度。

為初衷而做，結合咖啡傳說的週年慶商品

前面提到許多和不同品牌的合作，我的角色在合作初期，多半都還是以被動等待機會上門為主。

但我知道，想要持續獲得新的機會，做一些「沒人做過的事」，光是等待是不夠的。GABEE.七週年慶之前，我決定主動出擊，找我喜歡的銀飾設計師「阿卍」合作，做一個週年慶的特別紀念商品。你或許聽過球鞋品牌推出週年慶商品，聽過百貨公司和插畫家合作，製作期間限定的的週年慶滿額禮，但你可曾聽過咖啡館也有週年慶商品？

但因為我想要做「別人沒做過的事」，GABEE.也一樣，要做一個開創、先鋒的角色，而且要持續地做，讓不是那麼尋常的事，變成一種常態。直到今年第十一年了，我們每年都和阿卍合作，找一個主題、故事，做不同的限量商品，販售之外，也是紀念。

比方說七週年慶時，因為是一個新的開始，我決定以「咖啡被發現的起源」，這個大家應該都聽過的傳說──「山羊因為不小心吃到咖啡豆，結果變得異常興奮，意

外地讓人們發現這種豆子的奇妙功效」做為靈感，以「山羊」的形象，結合阿卍的成名作「骷髏」形象，做了七支咖啡的填壓器，每支光是造價就要兩萬多元，卻在三天之內就全部賣完了。

八週年，則取阿拉伯的數字「8」，將它「擺平」著放，就成了象徵無限的「∞」，也呼應了我們跨界合作進入第三年，正好是最積極、蓬勃的時期，用實際的行動，證明了咖啡有無限的可能。這也是我們目前賣得更好的一個系列。

九週年，我們則結合了七和八，再加上另一個關於咖啡起源的傳說——「鳥吃了咖啡豆後，產生了響亮的叫聲，才讓人們對這種果實產生好奇」的，也就在咖啡的原鄉衣索比亞，有一種藍色的鳥——代表幸福的青鳥，因為吃了咖啡豆，意外為所有在今日享受著每一杯咖啡的大家帶來幸福。我被這樣的故事吸引，和設計師討論後，結合了鳥爪和羽毛，成為GABEE.九週年的特色商品。

十週年，做了太多「起源」和「幸福」的商品，我們決定來點新鮮的，用「惡魔」當元素。當然，這也不是胡亂想到，「為叛逆而叛逆」的點子。首先，我們發現，七週年的山羊骷髏，加上九週年的羽毛形狀，竟然有點像惡魔的形象，再者，咖啡其實曾經有段時間，被稱為「惡魔的飲料」，於是在「整數十」的這一年，我們既組合了把前面做過的idea（主意），又結合了和咖啡有關的傳說，不只做銀飾，也創

作一個有酒香、木質調性和水果調性，一杯真正的「惡魔的飲料」的咖啡配方與創意咖啡。

最新的十一週年，以咖啡被發現的初期是被當作藥品的使用，這樣用「靈藥」為概念，傳達咖啡治癒人心的療效。並呼應我們終於走出台灣，在大陸設計了第一間結合教學、培訓和烘豆等業務的公司，海峽兩岸各一的概念，繼續往下發展……很多人可能不解，認為賣咖啡就是把咖啡做好就好，做那麼多與本業不相關的，到底有什麼益處？這些疑問，我想用「成長」和「激盪創意」，就能回答得非常完整了。

李國修老師教我的事：堅持做想做的事

我一直相信，很多事都是有其生命週期的。做創意咖啡，可能剛開始很新鮮，但時間一久，新的競爭者就會加入，市場也會漸漸被瓜分，唯有不斷注入新的能量，才能讓自己一直走在前面。

在GABEE.進入了用來積極發展異業合作的「第二個五年」時，我更加深信這件事情，尤其我們做的事情一直被模仿，稀釋了我們的創意濃度；當我創造了一個新的

—

每一年GABEE.都想一個主題希望能記憶過去，展望未來。

—

GABEE.七週年時以「山羊」
的形象，結合銀飾設計
師——2AS阿卍的成名作
「骷髏」形象，做了七支咖
啡的填壓器。

GABEE.十週年之
際，將古老傳説中
的惡魔飲料，轉化
成了酒香四溢、迷
惑著大眾的美味咖
啡 ──GABEE.十
週年紀念配方。

十一週年以咖啡靈
藥為主軸做為印
象。

成功模式，別人馬上就起而效尤，開始跟隨，我怎麼能停下腳步，讓自己、讓GABEE.「持平」就好，「穩定發展」就好？我怎麼可以放任自己被榨乾也不管，覺得反正GABEE.已經很成功了，得過了獎項也會永遠都在，到底有什麼好怕的呢？當然還是很有值得怕的事。我知道，想做先鋒的人不會只有我一個，對咖啡抱持熱情的人也所在多有，但我先有了資源，先有了機會，也有「準備好了」的心態和能力，我不先做，難道還要等誰？

不是怕別人追上，而是**有能力的人，本來就要多付出**。做為一個「實驗單位」，其實是非常燒錢的，不管儀器、人員，還是各種嘗試的失敗機率。但「停住」就是最大的障礙，我必須跨過這個障礙，跨過我自己意識到的瓶頸。我要隨著時代的腳步前進，就算失敗也無所謂。

就像每次在做教學時我都會說：「我現在教的東西，只是我現在懂的東西，也許三個月後，我可以教的東西又不一樣了。」其實不僅是提醒學員，也是提醒我自己，**是不是一直都能給出新的東西，而不經歷枯水期，經歷那使我徬徨不已的瓶頸。**

就像熟悉GABEE.的顧客都應該知道的，我們總不定期推出「小私塾課程」，透過不同產業分享，去碰撞出有趣的合作。不要以為咖啡館就能做和「咖啡」百分之百相關的事，就像是我們開的義大利紅白酒課程，也同樣受到廣大的歡迎。

堅持自己的想做的事情，不管是不是已有一個甜美的成果。每次提到這裡，我總忍不住想起我的偶像李國修老師，在紅極一時的時候，毅然退出電視圈，去寫原創劇本，去做劇場。為什麼他不好好地待在電視圈享受成果就好了呢？想像一下答案吧！

因為那也是GABEE.，是我，做了這麼多異業合作的原因。

樂趣、廣告、利益……等，都是額外的收穫而已。因為做了自己想做的事而得到的成就感，就是水庫最重要的水源。

而我的水源，就來自於「把咖啡推廣出去」這件事上。

FabCafe從東京到台北再到全世界。

FabCafe，另一間不一樣咖啡館的誕生

關於FabCafe，其實是一件計畫之外的事。但因為GABEE.的第二個五年，本來就希望能更多地和不同的領域、品牌合作，所以雖說是計畫之外，但就我那時的心態來說，或許也能算是計畫之內吧。

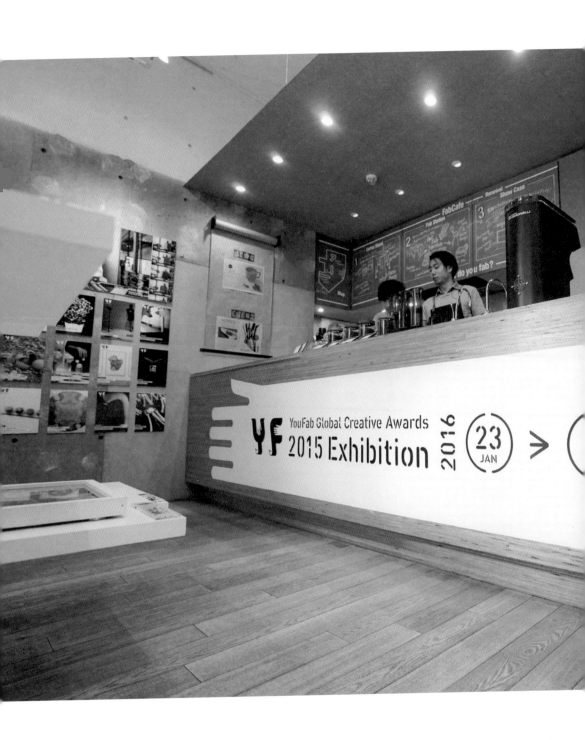

事情發生在一個再平凡不過的日子，我在店裡，正忙著GABEE.日常的工作，迎接客人，招待客人，「哈囉您好」客人，GABEE.的大門開開關關，雖說每一個走進來的客人都是緣分，但偶爾，走進來的緣分會大過其他，成為一種機遇。

這次推開門的，是一對香港夫婦，Tim（黃駿賢）和他的太太。他們走進店裡，說想和我聊一下。Tim先做簡單的自我介紹，表示自己是個建築師，擁有哈佛大學建築和城市規劃雙碩士學位，目前正在一間國際建築事務所的台灣分公司工作，也準備在淡江大學教課，打算半年後來台工作，也住在台灣。他說這些，以及想學咖啡的關係是什麼，其實有點複雜，簡單說就是他想開一間結合設計和咖啡館的open studio（開放工作室），雖然在這間店裡，咖啡只佔一個小小的corner（角落），但既然要做，還是要做出專業度，所以希望我能教他。當時我聽到時其實心裡覺得他應該是說說而已，一位這麼高學歷而有成就的人，怎麼可能來學咖啡？

教人沖泡咖啡當然不成問題，GABEE.一直都有相關的課程，最簡單的辦法是直接請他報名。但他說他的時間可能無法配合，希望可以獨立為他開課。這也不成問題，任何人想學咖啡，只要有心，我都會在可行的範圍內盡力幫忙。

沒想到三、四個月後，Tim再度我聯繫，敲好時間，我們開始開始上課。一對一。因為彼此都忙，整個課程一共進行了十個月，而就在課程快結束時，他忽然向我提出了一個想法。

我的咖啡是在GABEE向東源學的，為的是開一間理想中的studio（工作室），在店裡放雷射雕刻之類的機會，提供給設計師使用，降低設計師的工作成本，也成為設計師和消費者之間的平台。

我一直認為，獨立的、剛起步的設計師，是很難單槍匹馬地走進市場，讓作品被放在澀谷，放在曼谷，去和別人競爭的。我想做的，就是打通這個channel（管道），我希望讓設計師專心做設計就好。

雖然這個理想還很模糊，包括店裡的咖啡吧台是不是要對外開放，亦或只讓工作室裡的設計師使用，都還不確定，但無論如何，先把咖啡技術學起來準沒錯。我在美國念書念了十七年，也在舊金山一間哈佛校友開的建築事務所工作，選擇回亞洲，很單純就是為了創業。

我先申請調職到香港的分公司，但過沒多久，就發現香港的店租太昂貴，不大適合我這帶有實驗性質的想法，且香港的環境對中小企業也不太友善，向外尋找更好的地點時，很快就想到了台灣。

我再度調職到台灣分公司，一邊工作，一邊教書，同時每個週末的早上八、九點

就向東源報到學做咖啡。我很喜歡東源的教學方法，不只教表面的東西，還教理論背面的邏輯、因素，以及他自己的經驗，是面向更廣，不單單著重於標準作業流程的教學。這或許也來自於他看待事物的視野，總是盡可能向外延伸，考慮更遠、更深⋯⋯

如果要說一個讓我相信值得與他合作的理由，大概非這點莫屬了。

合作的機會很快就來了。二○一二年六月底，我在東京澀谷的一間書店看建築雜誌時，正好看到同年三月才剛開幕的FabCafe，看得我十分喪氣，心想，原來我以為非常原創的idea，早就有人做了，而且想法更能突破框架，也更完整。單純把機器放在咖啡廳的門檻不高，但有那個network就都不一樣了，除了能服務設計師，更能有效地把設計師的作品推廣到國外去。當天晚上，我就問了朋友，是不是能聯絡上日本FabCafe的人？透過朋友幫忙，我得到肯定的答覆，而且是隔天一早九點馬上碰面。

機會來的時候是不等人的，也所幸我自認是個隨時準備好的人，徹夜做好提案，簡單但明確地向東京FabCafe的人說：「我覺得FabCafe是有機會做成全球互聯網的。」

還是那句老話，機會來的時候是不等人的，我猜日方也是已經準備好了的，所以很快就做出可以往下續談的回應。

確定有合作可能後，我馬上就想到可以和林東源老師合作，因為我知道，他一直都是個準備好的人。

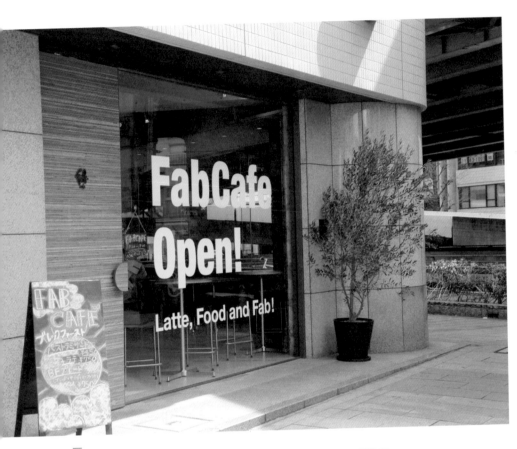

—
2012年於東京涉谷開始營業的FabCafe做著與一般咖啡店不一樣的事。

Tim從日本回來，向我提起了FabCafe。

我其實一直很清楚，GABEE.是不開分店的。但FabCafe所要做的事卻不只是咖啡店，這其實和他之前跟我提過的自己想做的事有點像，包括把3D列印機器、雷射雕刻機放在咖啡館裡，發展多元性的、功能上的運用。因為相關的設備愈來愈便宜，隨時都會像網路、智慧型手機、電子書設備……等，在發展成熟的那一刻，瞬間襲捲世代面對世界的方式。

用一個比較戲劇化的方式來說，就是Fab這個概念，其實是預測了世界的變化，搶先一步做出回應。

Tim還說，在東京發現這個概念被執行出來時，他除了晚別人一步的沮喪外，最大的情緒其實是開心，開心這件事情原來是有可行性，而非還停留在空想階段，距離成熟的時機還有很長一段距離。他說，他去東京的FabCafe談合作，才發現他們背後不只是一間咖啡館老闆，而是一間不只能夠執行許多大案子，並且不斷在嘗試做些別人沒做過事情的設計公司：比方說開發了一個能夠記錄輻射檢測結果的app程式「Safecast」，連線輻射檢測儀器（讓下載app的人能夠隨時看見所在地的輻射西弗量。）

而所有的概念，都源自於「分享」。當我們已經習慣透過網路分享文字、影像和聲音時，他們已經想到透過3D列印來分享實際的物品創作。這件事情是非常具革命性的，把東京的FabCafe結合Tim的global network（全球互聯網）概念，會讓這間店成為藝術家創作、推廣自己的空間。當這樣的一間店開始在世界不同的地方發生，進行串連，我們就可以在台北，把東京藝術家的作品直接做出來。也可以在巴塞隆那，直接做出台灣藝術家的創作。

怎麼想都是一件很有趣的事吧！所以當Tim轉告我日方的回應是「我們來做這件事！」時，我是一點都不意外的。

但回到台灣後，Tim忽然發現，他要一個人做的話，是有困難的。他希望我可以加入他，一起來執行這個案子，我可以在「並非開設GABEE.二店」的前提下，幫忙咖啡店的執行，也讓我負責所有的產品設計。

沒有第二個想法，我馬上覺得我一定要加入，因為這真的太有意思了。更何況，GABEE.也正好進入了我覺得該開始做一些跨界合作的時候了。

「只有一直向前，才不會被時代拋到後面去。」

「而向前還不夠，我想做些沒人在做的事。」

確定合作後，Tim很快看過了四、五十個地點，最後，找到了華山1914文創園區，找到了現任台灣文創發展基金會的執行長，Emily。

Emily：是東源值得信賴的專業和心態，成就了FabCafe

在Tim找到我，希望和遠流別境合作，在華山1914文創園區開間FabCafe時，我其實是必須考慮更多的。畢竟這裡本來就不是一個單純的商業區，願意付租金就能進來，更何況我其實不認識Tim，也沒去過東京的FabCafe。

直到他提了GABEE，提到了他的另一個合夥人，林東源。

我跟東源其實認識蠻多年了，第一次接觸這個名字，是在TEDxTaipei的場合上。TEDxTaipei一直都是在華山1914文創園區舉辦的，而東源負責的GABEE，則是TEDxTaipei唯一的咖啡贊助廠商。

但更密切的合作，是二〇一二年遠流別境剛起步時，和東源合作，做了一個耳掛式咖啡，作為獨特的會員禮。

所以當Tim來找我，說會和東源合作，想在華山1914文創園區開FabCafe

—
在FabCafe之前遠流別境已經和林東源合作。

時，我的第一個反應就是，這件事可以繼續討論。

Tim說：Fab因為是一個新的概念，不大好接近，也很難向消費者解釋，所以想用咖啡來做平衡，以漸進式的方式，把Fab介紹給民眾。

那時，其實遠流別境也正想要以出版為核心，打造一個複合式空間，以一個能讓消費者逗留很久的形式，提供閱讀和文創相關的分享。剛好，咖啡和閱讀的氛圍蠻契合的，很快就談定了合作。一開始先以POP-UP Shop限定期間店的方式呈現，之後再搬到一樓的現址，成為FabCafe。記得那時，我們還一起飛了一趟東京FabCafe的樣子，了解他們的經營模式，怎樣和設計師、客人互動……等。我還記得，當時日方和我們一樣，都希望台灣的FabCafe一定要有台灣自己的特色，而華山遠流別境在作為一個經常舉辦藝文活動的場所，在氛圍上，絕對是可以和東京FabCafe做出區隔的。

每一次和東源合作，我都覺得他具有很難取代的特質，除了專業外，很願意和不同品牌合作的心態，更是非常值得信賴。當Tim說「沒有東源，FabCafe絕對成不了」時，我真是一點都不驚訝。至少，我是因為東源，才更快地接受了FabCafe的提案，讓這件事情在華山1914文創園區發生，甚至讓FabCafe成為華山1914文創園區的一個亮點，當我們在接待很多來華山1914文創園區拜訪的文創園區參訪

團，都會安排到FabCafe。

至於台北和東京FabCafe最大的不同，就是台北的FabCafe咖啡比較好喝（笑），而這當然也要歸功給東源了。

二〇一三年五月，FabCafe在華山1914文創園區開幕了。這也是目前全球的FabCafe裡，唯一有日方資金的分店，其他地方一律採授權的方式合作，而我們在談授權最重視的兩個條件，第一是要能呈現Fab的概念，第二就是一定要有專業的咖啡師掌握咖啡品質。

以位在巴塞隆那的第三間分店來說明好了。一開始，是因為Tim相識的熟人在那裡經營一個co-working space（共用工作空間），想要導入Fab概念，和東京與台北連線。剛好，那時GABEE.正在做十週年展，日本人就把我們全部找齊，幫我們買好了機加酒，全部飛到巴塞隆那去。

在那裡，我認識了更多我不認識的事，包括世界正在發生的新的想法和設計，比方說我們可以在手機裝一個鏡頭，就能掃描3D列印出來。所以，假設是一名想要將

自己的設計打造出來的四驅車玩家，他不但可以列印出自己的外殼，還可以利用掃瞄，把自己的頭像也列印出來，放在四驅車的駕駛座上，做出獨一無二、專屬於個人的車子。

又或者各國不同的聖誕節裝飾，也不再需要透過貨運來進行交流。當Fab想舉辦某項設計比賽，大家都可以在各自的國家創作，透過平台進行跨國評審，得獎的作品也不用寄來寄去，直接傳過來，就可以列印出來，掛在當地的聖誕樹上。

這個世界是一直在進步，而且是以各項技術都以非常誇張的速度在彼此追趕，Tim開始做Fab後，很快就放棄了教職，放棄了建築事務所的工作，放棄了很多更好收入的工作機會。

我始終相信，不管你是不是咖啡師，只要想成就些什麼別人沒做過的事，就不能只想著利益回收。因為我只是Fab一個小股東，所以我從不期待Fab能帶給我什麼樣的金錢獲利，我期待的是無形的價值。那些新認識的新技術，慢慢打開的嶄新視野，都是Fab帶給我的。

人生是終究必須思考，經濟收入以外的事情的。

目前，包括巴塞隆那、曼谷、紐約、法國土魯斯、新加坡、京都和波士頓，都有FabCafe的計畫已經完成，或者正在進行中。而在所有的FabCafe計畫中，東京和台北是最成熟的兩間店，尤其在大多仍是以設計面出發、著手發想串聯活動的店裡，台北是唯一同時著重於咖啡的品質與設計，發展到最後，我們甚至多了一個「幫其他店把咖啡的品質拉起來」的角色。

就連東京店的咖啡專業度，都遠不及台灣。

所以東源也變得必須常跑去東京的FabCafe。一般人怎麼能想像，一個專業的咖啡師，會願意為一間以協助設計師工作為主體的店，付出這麼大的心力。但東源一向都在做創新、跨領域的事情。我相信，也正因為我們的專業領域不一樣，所以才會碰撞出各種不同的idea（想法）。

很多事情，都是找到對的人才有辦法執行。如果沒有東源老師，我真的沒辦法想像這個概念會執行成什麼樣子。

也因為有東源老師，FabCafe可以在一個這麼「新」的情況下，先以專業咖啡館的形式受到認同，再進一步吸引設計師走進來。而在完成了聖誕節裝飾比賽，也做過了360度立體書等偏向設計相關的串聯分享等後，我們又進一步想更緊密地結合咖啡和

設計（而非只是在同一個空間裡發生），嘗試跟咖啡有關的project（案子），比方說串聯日本的咖啡人和台灣的咖啡人，以及「blend your own coffee」的體驗活動。

接下來，甚至還想讓大家來烘自己的豆子，用app程式來控制、記錄烘豆曲線，讓特定的曲線變成一種獨立商品，分享到全球。

這些活動，都是因為東源才完成，也因為東源才讓我們趕在世界前面，率先創造出來、也獲得被認可的成績。

有時候，我覺得我已經是一個到處飛，讓人找不到的人了，沒想到東源飛得比我還要多，還要勤，非常積極地想要將亞洲的咖啡市場串聯起來，嘗試很多不同的可能。

東源：把事情做好，就是對自己最好的投資

關於FabCafe，有一件我覺得很值得提的事，那就是Fab其實擁有一座森林。

這不是亂講的。那座森林就位於日本的飛驒市。飛驒市是日本木工的重鎮，然而不僅以木工聞名，它還非常幸運地，擁有一個非常有遠見的、七十多歲的市長，可以在和日本的Fab討論合作時，非常爽快地說：「我完全聽不懂你們在講什麼，但我對

你們做的事情非常有興趣。」並且劃出一塊地，讓Fab可以運用當地的木頭，做一些設計的運用；提供當地的一個老房子，讓Fab重新裝修，成為Fab的Pop-up store限定間店，也提供一個讓世界各地的設計師可以居住、學習日本木工藝術的地方。

把新的設計概念跟舊的傳統產業結合在一起，需要決心，也需要想法。我常想，其實很多台灣傳統的產業、工藝，比方說日星鑄字行，雖然都因為科技的進步而逐漸消失、不再被需要，但有沒有可能，讓我們反而用科技，把這些東西留下來？

有沒有可能，我們都向飛驒市的老市長學習，用新的方法守舊，不拘泥於任期、能力和規則，大膽地去接受新的Idea？

這些念頭，在和Tim，和Fab合作前，我可能都無法想得如此透澈。而仔細回頭看，其實我會做這些事情，也都是經過許多事件的串連，才完成的。就像Tim也是香港的一個咖啡館老師推薦他一定要來找我，如果我不曾在咖啡這門學問下足苦功，做出成績，別說遇不上這樣的機會，我甚至連Tim都不會認識。

還是一樣的話，許多事，都是從一個小小的點開始串連起來的，當下的努力，總有一天會以你意想不到的方式回報你。

把事情做好，就是對自己最好的投資。

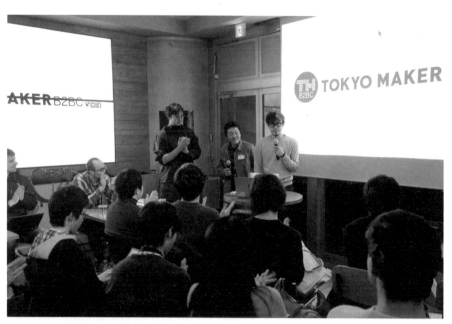

—
FabCafe從咖啡到設計到再創地方產業。

FabCafe Suibuya

FabCafe Taipei | FabCafe Hida

GABEE.學

台灣從來不缺小確幸的咖啡館，但是像GABEE.這樣的咖啡館卻不多見，讓人一走進去光看到吧台上許多奇奇怪怪的機器和商品，就忍不住好奇他在做什麼。GABEE.那些專業的機器，就象徵著東源對咖啡專業的執著。而更多其他咖啡館看不見的、跨界合作的周邊商品，也象徵著他總是大方接受不同產業的合作可能性，不只為了GABEE.，也為咖啡這門產業在創造不同機會的心態。

Tim：黃駿賢，FabCafe Taipei、Loftwork Taiwan共同創辦人，並藉此建立開放式的創意平台。

我覺得「接受各種可能性」，是東源最值得敬佩的部分。我聽說他經營GABEE.的節奏，是第一個五年累積專業，第二個五年開啟異業合作，第三個五年進行飛翔計畫，這樣的視野是很少見的。至於GABEE.，我只能說那個空間很「東源」，因為有很多特別的收藏，大概都是只有東源能發現、在GABEE.裡創造出價值的物品。

Emily：王沛然。台灣文創發展基金會執行長。

第五章

咖啡店的十年

經過第一個、第二個五年，來到了十年，

任何「創作性」的工作都像藝術，要打破限制的框框，

我認為咖啡也是一種藝術，自然不想讓它停滯不前，

儘管現下或許已有不錯的成績，

而咖啡店的十年之後該往何處前進？

上下游的整合：烘豆

GABEE.是從二〇〇八年開始烘豆的。

一般來說，賣咖啡是一種「往下」、「往前」的事業。往下紮根，是指不斷精進做咖啡的技術，畢竟咖啡是活的，一杯好的咖啡，不該有所謂的SOP，每天都要有每天的測試和微調，要得其訣竅和功夫，時間和天分一樣都不能少。咖啡產業也是活的，需要時代背景去襯托、支撐，當新的技術和機器持續被發明，咖啡師的成長就不該有停下來的一天。往下，是把自己的馬步站好、站穩。往下，也是利用自己的能力，讓客人喝到好咖啡。

往前衝不成，試著往後看看

往前是發展新的形態。舉凡GABEE.最為人所津津樂道的「跨界合作」，或是最

新的西進發展、百年計畫⋯⋯任何具「創造性」的工作都像藝術，要打破限制的框框，我認為咖啡也是一種藝術，自然不想讓它停滯不前，儘管現下或許已有不錯的成績。

但從二〇〇八年起，GABEE.決定除了「往下」、「往前」，也要開始「往上」、「往後」的回溯動作。我們當然很清楚自己在產業鏈裡的位置，也沒有想「轉換跑道」或「一手全攬」的想法。我們只是想，當眼前希望突破的框框怎樣也衝不過去時，問題會不會並非我們不夠努力，而是和「戰友」的默契不足？

這裡指的戰友，即是幫我們烘豆的人。

找不到適合的戰友，就自己上場

GABEE.從開幕以來，店裡的豆子都是跟貿易商進的。我一直贊成這樣的分工，種豆的人有種豆的專業，烘豆的人負責烘豆，咖啡師則專心地把咖啡煮好。這樣的模式，也一直很順利，咖啡的世界那麼大，我不懂的事，就不要去干涉，交給專業的來就是了。當然，更重要的原因是，那時的我還在咖啡製作的現場努力，我想把咖啡師

的工作做好，就不得不暫時忽略其他還無法掌握的部分。

然而，這樣的分工，卻在二○○七年我們參加世界大賽時，出現了狀況。

因為比賽規定參賽者必須準備自己的豆子，不能再向貿易商進豆了，我們就找了烘豆師配合。而原先以為只是把在場外工作的人拉進場內而已，應該不會有什麼大問題，卻偏偏就是很不順利。首先，烘豆師沒有義式咖啡機可以去檢測烘出來的豆子品質，變成只能靠「想像」去烘。你能想像廚師單靠「想像」去做菜嗎？你能想像服裝設計師單靠「想像」，就去做你的衣服，而完全略過量身的步驟嗎？即使可以好了，偏偏義式咖啡的萃取要考慮很多因素，而味道又是最難形容的感官之一，當彼此的想像無法搭在一起，我們希望透過豆子表達的概念，和烘豆師能夠理解的程度出現落差，結果就是烘豆師無法完成我們的需求，烘豆師則認為我們不懂烘豆。

這樣要怎麼做事呢？一個念頭我告訴自己，找不到適合的人，我就自己學吧！

機會來了，要讓自己馬上get ready！

於是我們就開始自己學烘豆了。

沒有例外，也不意外，你大概已經猜到了，就像我買的第一台咖啡機，就是最經典的原型機，我買的第一台烘豆機，就是最貴的德國PROBAT的烘豆機，畢竟烘豆機不像開車，可以買便宜的先練習。一開始就必須買最好的。雖說咖啡像藝術，但也有非常科學的部分，你可聽過科學家因為「很菜」，就先用廉價、誤差值高的實驗器材「先試試」？我想沒有吧。

然後，要價新台幣六十幾萬的烘豆機，一次卻只能烘1.2公斤，扣除損耗，大概只能煮六、七十杯。

無論如何，買了之後就要開始一步一腳印地做實驗。每天GABEE.打烊後，我們就把鐵門接下來，排風管往外拉，開始練習烘豆。一開始因為還不懂使用可以讓氣味大幅度下降的水處理設備，常常被抗議，但還是只能盡量在不打擾別人的情況下，克難地追求我們想要的成果。而就在實驗大概做了三、四個月時，當時賣烘豆機的廠商跟我們說，PROBAT正在做一個課程活動，讓購買他們烘豆機的客戶飛去德國原廠

參加他們的烘焙課程，還能參觀他們的工廠。這樣的機會可不是經常會有的，雖然所費不貲，硬著頭皮，還是非去不可。

機會來了，即使沒有準備好，也要讓自己馬上get ready！

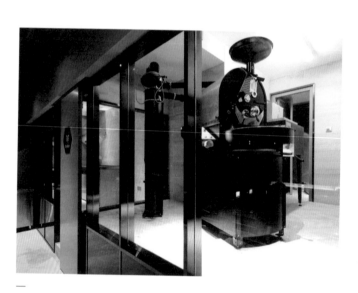

德國PROBAT的烘豆機。

本質穩固了，才能發揮想像力

事實上，走那一趟，真的很值得。對於一個烘豆的新手，我真的得到非常多正確的觀念和方向，比方說你知道同一台機器、同一批豆子，光是拿到另一個地方烘焙，出來的結果可能就不一樣？還有烘焙曲線、數據資料⋯⋯等，都要花很多時間去建立，絕不是套公式就能做出來的。

而雖然咖啡有非常科學的部分，但卻是變因極多的一門科學。要掌握的變因有那麼多，所謂「魔鬼藏在細節」之中，每抓到一項，你的咖啡品質就再穩一點。烘豆就是一門抓鬼的學問。

而抓鬼最好的辦法，就是建立完善的制度，最小的細縫也不能留。這一點，德國的工廠真是做得非常令人佩服，像是對所有的變因宣告：「我們拒絕受你們影響！」每一顆零件都是自己生產的，自己決定品質，就連「欺騙」的空間都沒有。那時我就想，事情要做到八十分、九十分或許可以靠自己，但從九十到一百分、要讓自己的事情做得更好，真的就是要建立出這樣的根基，沒有別的辦法了。

PROBAT甚至有自己的博物館，走一趟下來，就會知道他們真是很紮實地在本

質上做努力。若再拿藝術和科學來做比喻，藝術是隨機、憑感覺應對、讓靈感發揮的「終端」時刻。

而科學就是本質，咖啡是建立在科學理論基礎上，去表現非常感性藝術的東西。

本質穩固了，想要運用想像力時，失誤的機會就更少。咖啡師最終所要追求的，都是仰賴著想像力，去創造出新的味道（這裡指的是創作，不是製作喔）。想要更無顧忌地去「服務」自己的想像力，就是給它最穩固、堅強的本質。

而這或許也是我們決定要自己烘豆，最重要的原因吧！

底限清楚，就不會容許自己隨意妥協

去了一趟德國，有好有壞。好的是學到了很多，壞的也是同樣的事：因為清楚地知道了底限，在回來後我告訴自己，真的不能這麼快就開始販售自己的豆子。這當然不是容易的決定，尤其我們之後大概花了一年半的時間在建立數據，而且我們用來練習的豆子，都是好的豆子，即使很多人都認為，既然只是為了實驗和練習，為什麼不

用低價的商業豆就好了呢？

但我很清楚，那是完全沒有意義的。底限就是最嚴厲的提醒。底限清楚，很多事就有標準，就不會容許自己隨意妥協。想想，如果我都可以花六年的時間觀察、練習、累積，才和人合夥開了GABEE．，為什麼不能用相同的態度，去看待烘豆這件事？

一年半之間，因為不能賣，我們免費送出了無數的豆子。一年半之後，我們才把自己店裡的豆子，換成自己烘的豆子。而又要再等半年，我們才開始直接賣豆子給消費者。比較奇怪——或說固執的是，我們很堅持，想跟我們買豆子在店鋪使用的人，一定要跟我們學做咖啡，因為烘焙和咖啡沖泡現場，有一個連鎖的邏輯存在，設定的風味和咖啡師的技法，也有一套系統存在。如果你沒有學習過我們的做法，那麼在溝通上就會出現落差，我們的用心無法被看見，買豆子的人也可能無法理解我們的價格和品質，是建立在怎樣的專業上。

讀到這裡，你是否發現了，這不就是我們之所以決定要自己烘豆的原因嗎？再說一次，**烘焙和咖啡沖泡現場，有一個連鎖的邏輯存在**，無法再往前時，我們就回頭找問題發生的原因。到達滿分前的最後這十分，我們整整花了一年半的時間才拿到。

能解決兩難的事，才是稱職的生意人

在商業供應上，我們也不提供標準品，而是提供具修正性的配方，和學生共同討論，一起成功「調配」出我們能掌握，也符合對方需要的豆子。我敢說，在台灣咖啡圈的所有烘豆商裡，義式配方豆裡面的每一支咖啡豆都是莊園級的精品咖啡組成，都能提出生產履歷的並不多。我們也真的遇過學生為了更好的品質主動提出，希望可以升級用更高階一點的豆子去做咖啡配方。這在講求效率、利潤的時代，根本是難以理解的事。當大部分的店家都在努力降低成本（雖不見得一開始就決定以品質來交換，但總是難免），我們卻能遇見這樣的客戶，而非無法理解我們堅持的精神，只想往外尋找便宜的價格，靠的就是我們固執的堅持。

但我們也曉得，價格戰是不可能不打的一場仗。我一再強調，我不是那種「只顧自己堅持，其餘一切不管」的咖啡師，我同時也是生意人，兩者之間的平衡，往往是經營一間店最難達到的境界。為此，我們也不養業務，因為業務的薪水，一定是從賣豆子的利潤而來，反映回來，只能讓豆子的價格更高，不然就是犧牲品質。**能解決兩難的事，才是稱職的生意人。** 拒絕業務這種令人費解的錯誤形式，就是我解決兩難的方式。也感謝我的學生大多都是咖啡館的老闆，理念相同，就能一起打造新的商業模式。

這模式，也包括我們推出的「日日GABEE.」計畫，讓消費者訂一整個月的咖啡，我們每次寄兩個星期份的的咖啡豆（可研磨也可以不研磨），加上一份現沖的S O P，讓消費者每天都可以在家喝到一杯好喝的咖啡。為了烘豆，我們做了許多變通，開拓了許多新路，但反過來看，也是因為烘豆，這些目標才出現在地圖上，讓我們去走出一條路。

時間管理困難，準備好再烘豆

烘豆其實真的很辛苦，資料很龐雜，每一鍋都要記錄，而且要一直盯著，非常需要專注力。這一年多來，為了進大陸市場、和大陸的烘焙廠合作，烘豆機的受熱系統與電腦系統必須相同，我們進階買了PROBAT 12公斤的機器，都是很龐大的再投資自己。

豆子的庫存也是個問題。義式咖啡豆通常烘好後要兩週的養豆時間，但之後三月內都可以沖泡飲用；單品則是烘後只要三天養豆時間，但要在兩個月內飲用完畢。咖啡豆一年一收，GABEE.的咖啡豆以國外產地為主，必須盡可能準確地預估今年會用的量，不足的部分再以國內的貿易商為輔。不同客戶的叫貨時間、存庫管理都要非常

清楚，不能出錯。而為了烘豆，我們也將備餐廚房的空間改為烘豆室，並在地下室開了培訓中心，一條路接一條路的開，看起來業務量龐大，但為了維持而付出的心力，也是等比例的，沒有準備好或未有足夠決心的人，真的還是交給專業的人來處理比較好，透過良好的溝通（配方、技術和環境等需求），還是能有效地維持、提高咖啡的水準。

很多人認為，一杯咖啡的風味好壞，產地的種植者已經決定了百分之六十，烘豆師二十，咖啡師再二十。開始烘豆之後，我才發現這其實是錯的，環節裡的每個角色都是一樣重要的。食材當然很重要，但廚師也同等重要，烘豆師和咖啡師，就等於整個烹調的過程，加起來就像一個廚師的工作。食材很好，落在不懂處理的人手上，也是只能浪費。反而是普通的食材，遇上了好廚師，或許還有機會翻身，只是對不起廚師而已。

我的工作就是在當廚師時，把食材的魅力發揮到最大值。在做食材的提供者時，盡量理解廚師的要求，找到對的原料，正確地去處理它，交給廚師，不辜負廚師。

在我們開始烘豆後，我可以說，我們提供的，不再只是咖啡，更是完整的體驗。想想，如果你走進到一家店，發現店員不斷跟你解釋咖啡豆的產地、烘焙的條件、沖煮的方法，還不斷地詢問你是不是有聞到、喝以一種更直接襲擊消費者感官的方式。

到什麼樣的香氣與味道，像在考試一樣，壓力豈不是很大？但掌握成品的程度更高後，我們終於可以透過不同的豆子和烘焙法，直接用咖啡傳達出這些訊息。

我覺得每個經營咖啡館的人，都不該預設或期待走進店裡的人，一定是懂咖啡的人，所以基本上只要提供必須的資訊就好（如南義、北義豆），如果消費者想要進一步瞭解，再進行說明，透過這些基本的資訊，做簡單的教學，讓消費者在沒有壓力的情況下產生基本的認知，也許喝多了，就能自然分辨出品種和烘焙法的差別。

這些都是附加性的價值，我們的，以及消費者的。

從種子到杯子

由於消費者意識抬頭，開始有了食品溯源的想法。越來越多人也開始去關注每天吃的食物、飲品等的生產、運輸、製造等議題，當然你飲用的那杯咖啡亦是如此。製作一杯咖啡至少需要8克的咖啡粉，而8克咖啡粉就需要相當70顆的咖啡豆進行研磨，一棵咖啡樹每年約可結3至5公斤咖啡漿果，每顆咖啡漿果實裡面僅有兩顆咖啡豆；另外，根據統計從種植咖啡樹的那一刻開始直到手中那杯香醇咖啡總共需要歷

經5年的時間，至少40雙手且跨越七千公里以上的距離，由此我們可以發現從咖啡農民佈種咖啡樹種子、照顧、採收、處理、運送、出口、進口、運送、烘焙、烹煮，少了任何一個環節，就不會得到手中這一杯咖啡。

「From Seed to Cup」指的也正是每一杯咖啡都是經過千辛萬苦，得來不易的。下次，當你點上一杯咖啡時，請好好的細細品嚐這杯充滿溫暖的咖啡所帶給你的各種細緻風味。

什麼是從杯子到種子？

正因許多國內外的精品咖啡業者都會強調自家販售的咖啡，是從產地到杯子（From Seed to Cup）的新鮮直購、產地溯源概念，而導致GABEE.不斷在思考的是，這個From Seed to Cup的過程是否過於被動？常常是因為採購到這批豆子，而讓烘豆師或咖啡師只能被動找出適合的烘焙及沖煮方式來處理該批咖啡豆，也僅能盡量去維持它原本的風味。對GABEE.來說，總覺得這種做法有點消極，甚或是可惜。

於是我們開始思考，何不就從自身的概念及想法為出發點，追求From Cup to Seed的觀念——「因為想在杯中呈現這樣的風味給消費者，於是主動去尋找特定區域、品種及特定處理法的咖啡豆」經由咖啡師精心的安排與設定，帶領消費者經歷一場涵括嗅覺及味覺的感官體驗之旅，創造專屬於GABEE.獨特個性的咖啡風味，所以這幾天我也跑了許多產區，包括哥倫比亞、巴拿馬、瓜地馬拉、墨西哥、雲南等，去跟產地的種植者有更多的互動，並且搜尋出最適合GABEE.的咖啡生豆。

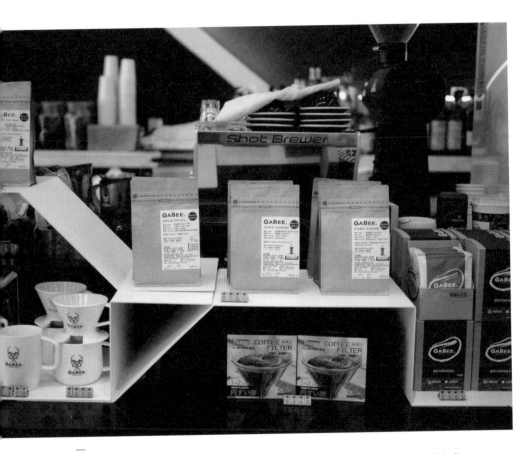

— 我們提供的，不再只是咖啡，更是完整的體驗，以一種更直接襲擊消費者感官的方式。

飛翔計畫：品牌拓展

紮根十年，細數GABEE.已經完成的目標，我想，是可以開始透過GABEE.這個品牌，做些除了有趣的跨界之外，更專注在咖啡產業上的事情了。

我稱GABEE.現階段要做的事情為，飛翔計畫。

不再單打獨鬥，勇闖大陸市場

飛翔計畫最主要發生的事，是我們走出台灣，以GABEE.台灣累積了多年的教學、培訓和烘焙經驗，在大陸成立了一間純台資的公司。還記得我們十一年的紀念銀飾嗎？那個用兩個1做為設計概念的銀飾所代表的，就是以台北一間販賣咖啡的GABEE.，和上海一間專事經驗分享，包括消費者體驗課程等的公司。

我是二〇〇五年第一次到上海，其實當時受了蠻大的衝擊，發現和我想像中的大陸大不相同，非常多元化，外國人也多，或許有點香港的感覺。在拜訪大陸各地之後，我最大的感觸是，其實在飲食文化上，台灣確實有不少菜式源自於大陸各省份，這也引起了我探索源流、尋找脈絡的興趣，以及嘗試不同市場、經營模式的念頭。

我發現，區域大小造就了許多事情，在台灣總是單打獨鬥的GABEE.，其實是國家多數企業規模產生的經營意識，好像萬事靠自己是很正常的事，開發、製造、行銷一手包；但同樣的商品，換一個地方，思考的面向就完全不同了。以美國為例，多的是不同產業的策略聯盟，標準化的分工更是不得不遵循的鐵規則。在台灣，買豆、烘豆、煮沖咖啡、教學全部自己摸索出一條路的我們，來到大陸，很快就會發現幾乎是不可能的事。那樣龐大的市場裡，我們能從台灣帶去的，除了經驗，幾無其他。但經驗也是最有價值，且難以取代的。譬如我們和南京烘焙廠合作，提供配方和烘焙曲線，讓他們用「工廠」的方式生產，相較之下，我們在台灣一方地下室的烘豆室，真的就像是家庭代工，如何讓自己做的事得到更大的價值，專業分工是一個重要的思維，也是建構發展時必須要進行的模式。

利用無法複製的隱形能力推廣咖啡

目前GABEE.在上海的辦公室，設立在以前的世博園區，主要以一個看起來像舞台的「咖啡吧」形式，提供專業咖啡飲品，兼辦體驗活動，以更加積極主動的方式去推廣咖啡，然後把業務重點放在教學，以及培訓開店。這兩項包含了表演技巧、金流控管、店舖設計、客群分析……等無法複製的「隱形能力」，正好是GABEE.最無可取代的資產，也是我們被大陸看見最主要的原因。而透過以「GABEE.模式」培訓出來的個體戶或商家，逐漸擴大我們豆子在大陸的能見度，在大陸織出線網，每一條都是從供應端到消費端、沒有誤差的「GABEE.系統」。也唯有這樣一以貫之地從產地搜尋優質生豆、配豆、烘豆到沖煮方式都相互配合，讓我們可以完整地將GABEE.的理念和味道推廣出去。

目前GABEE.在大陸剛起步，老實說，還是有不少潛規則存在，需要花心力打通關係，但不冒險、拓展全新的市場，GABEE.永遠只能是乖乖賣咖啡、賣豆子，無法建立起一整套龐大的系統管理，快速把這些珍貴的數據或概念，交到更多有心想在咖啡產業打拚的人的手上。

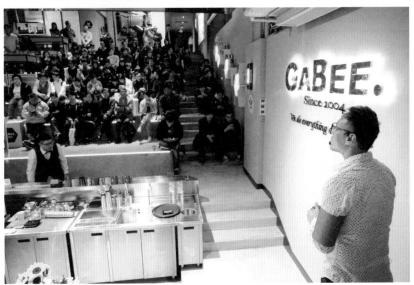

—
GABEE.在大陸上海的公司專事經驗分享,結合台北販賣咖啡的
GABEE.成為一個專注於咖啡產業上的事業。

十年之後，迎向百年

是咖啡，讓我成為今天的林東源。

是咖啡，也是GABEE.。

咖啡可以是一種媒介，串聯起不同事物

GABEE.第十二年了。想起來也是蠻不可思議，不僅是竟然可以經營十二年，還包括一間咖啡館，竟能帶著我去到那麼多遠方，認識那麼多人，做那麼多有趣的事。

而且不只煮咖啡，我們現在也烘豆，也每年推出不同的咖啡主題銀飾商品；也和許多從沒想過會有交集的、不同領域的品牌crossover推出商品，或共同合作活動。更別說像FabCafe那樣有趣的概念店，或TEDxTaipei的贊助等，都拓展了我對咖啡的想法，更加相信，咖啡除了是飲料，也能是一種文化力的展現，或者媒介，把不同的事物串聯起來，甚至做為第一線的親善人員，讓人們更願意親近原先可能陌生的事物。

我和咖啡，咖啡和我。外界的人看我，也許會認為是我把咖啡這項商品或事業，帶到不同的地方去衝撞，讓咖啡不再只是一杯飲料，一項興趣，一間店，一種生活風格的體現。

但其實，我認為我和咖啡的角色應該要對調才是。

是咖啡把我這個人，帶到不同的地方去衝撞，讓我不再只是原本那個愛喝咖啡的林東源，把咖啡當興趣的林東源，經營一間店的林東源，讓咖啡完全進入生活裡、當成空氣在使用的林東源。

是咖啡，把我從一個沒沒無聞、只是單純喜歡咖啡，喜歡做餐飲服務的林東源，成為一個咖啡比賽冠軍，成為有機會出書和大家分享生命故事、分享經營理念的人。

是咖啡帶我到南非品嚐那些此生吃過印象最深刻的一餐；是咖啡帶我到東京和FAB的人討論合作可能；是咖啡帶我到TEDxTaipei的舞台上；是咖啡帶我到電視廣告裡面，是咖啡豐富了我的人生，是咖啡讓我喜歡成為一個開創者，是咖啡讓我知道「咖啡」有無限的可能。

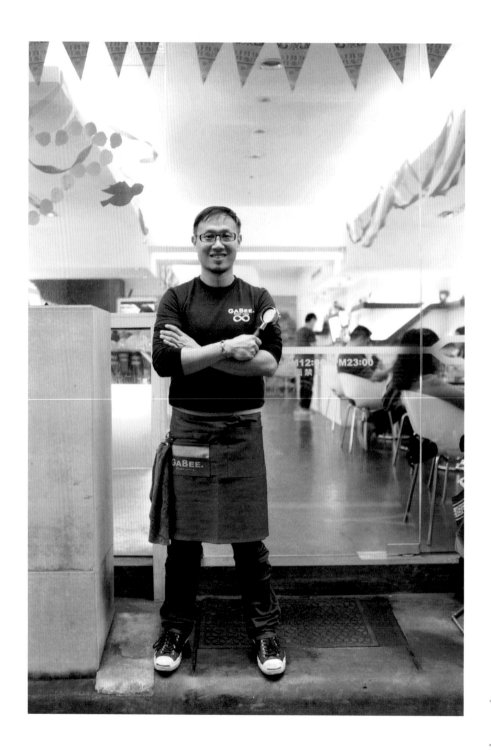

賺錢不該是唯一的目標

然而，於此同時，在有限的時間和能力裡，我想，我也算盡了全力，將GABEE.帶領到一個在初開店時，完全無法想像能夠抵達的地方。

無法想像能夠，但確實一直在想著的定位——一間百年老店。

因為在我心中永遠記得李國修老師說過的一句話：「人，一輩子能做好一件事情，就功德圓滿了！」

為了這樣的願景，我用十年做紮根的動作，這是我從沒看到任何一間咖啡館願意用十年做的事。一般來說，開咖啡館的第一個目標，一定是回本，損益兩平，甚至開始賺錢。

當然，我不是說賺錢不重要，賺錢絕對是咖啡館生存的必要之事，不但是需要追求的目標，而且還是必須很努力去達成的目標，畢竟，賺錢從來不是件容易的事。

但，它是否必須是唯一的目標呢？我想答案應該是否定的，無論你經營的是怎樣的一間咖啡館，文青取向、價格戰取向、餐點取向、活動取向……等，賺錢，都不該是你唯一的目標。

讓自己對經營的店感到自豪

是以當許多人誠懇地建議我應該開分店，擴大店的經營時，我總是拒絕。我感謝他們對我有信心，深信我已經站穩腳步，是時候再往外踏出步伐了。

但我知道，開分店，甚至連鎖，並不是那麼容易的事。除非你是個財團，打從一開始，就有想法要做到一定的規模，而且有辦法將每間店維持在相同的水準和特色裡，又禁得起相對來講一定更巨大的打擊。GABEE.是一間獨立咖啡店，利潤有一定的上限，通常都要兩、三年才能回本，好不容易資金稍微穩定後，又開下一家店，看起來回本的速度是更快了，但其實人員的訓練、流動，會大量消磨執行者的熱情和時間，而人永遠是經營一間店，最麻煩的事。而麻煩一旦出現，原先預想的回本、繼續擴張，也將陸續出現問題。

不只是餐飲業，我相信任何的企業，都不希望自己的員工流動率太高，因為那意味著培訓等人事成本的消耗。偏偏，在所有形態的工作裡，餐飲業可能又是流動率最高的。那不是我樂見的，既然不希望它發生，就要想辦法解決。

我解決的辦法，就是讓GABEE.成為一間更好的店，讓員工更願意和我一起奮

鬥。如果我只一心想著要開分店，向外擴張，甚至不惜冒大風險，那麼我該如何讓員工安心？

除此之外，最重要的是，我所謂的希望GABEE■是一間百年老店，是指具有獨特、不可取代性的百年老店。我希望它能自成一格，記錄時代，留下一代人的生活現場。我希望它象徵著咖啡技藝的不斷精進，又同時是朝著本質不斷向內探討的。

我希望它可以擁有自己的歷史，這歷史不在於規模，也不在於收益。**這歷史是有別人模仿不來的自己特色，以及「不是到處都有」、別無分店的自豪感。**

我希望它可以是一間讓我，以及我所有的伙伴們，都感到自豪的店。

用高度換取廣度，讓遠方的人不能不看見我們

所以我很清楚，與其把賺的錢用在開設分間，不如用來加深GABEE■的深度，買更好的設備，去產地買生豆等。品牌根基愈穩，我們能為咖啡產業做的事情就愈多，也有更多金錢以外的資源，去嘗試能突顯或創造GABEE■特色的事情。

這也是為什麼在第二個五年，我們會這麼努力在思考更多元的發展，因為那是除了實質的金錢之外，另一種品牌價值的展現，並透過這樣無形的價值，去照顧伙伴。

品牌概念都是假象，除非你透過聯盟、活動去讓無形成為有形。當別人不只願意為了買「咖啡」，更願意買、投資你的品牌和能力，你就知道你做到了。

世界一直在變，曾經是GABEE.最大資產的咖啡師大賽冠軍，總有一天會失去號召力。根基永遠是最重要的事，GABEE.之所以願意用十年來打造品牌的基礎，就是希望能不斷地將高度往上拉，屆時即使沒有遍地開花的分店，我們一樣能擁有極絕的視野，也可能讓遠在他方的人，一樣看見我們。

看見事物真正的本質

一開始我會告訴別人看事物不能只看一個面，必須要看事物不同的面向才會了解事物的全貌，後來我會說，看事物除了不同的面向，還有周遭的環境。世界上很少有事物獨立自己存在，它會跟周邊的事物產生關聯與影響，現在我會說，還有時間，隨著時間的改變，有些事物原本是對的，但現在是錯的，以前錯的事現在可能對了，

有些事物是需要時間的醞釀。當你撥開覆蓋在事物上外在的元素，看見事物的本質，你會發現，世界上許多的事物都很像，本質都相同，而你也可以進而理解許多事物的發生，甚至可以預測事物的發展方向，而做出更正確的決定。

自己決定終點站的風景

那麼，我認為別人從遠處，從那個百年之後的遠處，會看見GABEE▪的什麼呢？

首先，當然是第一屆咖啡大師的比賽冠軍。因為它永遠只能有一次，這就是「第一屆」的意思，且不僅僅是字面上的，還有實質上的意義。所以我才能因為一個冠軍，就改變了自己的一生吧？儘管百年後，這比賽或許已經不再，冠軍的光環亮度不再，但它永遠會象徵著GABEE▪最重要的精神，就是對品質的要求。

當然，我們在前五年就拿下了五個冠軍和兩個亞軍，也是很棒的成績，但連續獲獎的紀錄總是有可能被打破，只有「第一屆」這件事無法重來，不可能再發生一次，所以要說在百年之後仍能讓未來的人們留下印象，或是期待的事，可能就是從別人口中聽到這樣的話語：「這就是台灣第一屆咖啡大師冠軍的店啊……」

另外，和FAB的合作，應該也是GABEE.很特別的跨界，值得被記住、懷念。

TEDxTaipei的合作也是，或許它「唯一」的位置終將被打破，但我們永遠會是第一個和TEDxTaipei合作的咖啡館。

另外，也不能不提到一個必須永遠存在的產品，那就是我一再強調「第一屆冠軍」的獲獎作品「啡你莫薯」。它不僅是唯一，是第一，更是我咖啡師生涯最重要的作品，我也是從「啡你莫薯」後，人生開始出現很大的轉變，把我帶到各個不同的國家，認識不同的人，來到這裡，成為你正讀著的文字。

因為比賽，因為啡你莫薯，我的人生轉了一個很大的彎，雖然目標沒變，卻像是走了一條捷徑，飛速抵達了中繼站，而大家的腦海中會記得這擁有源源不絕創新思維的開創者。

而終點站，就是那間永續經營的百年老店。

GABEE.
Since 2004

咖啡館經營Ｑ Ａ──養成篇

Q

當初是怎麼確定自己想當咖啡師，或是可以當咖啡師的？我的理解是，若從餐飲學校讀起，無論是在興趣上的摸索，或是專業上的培養，都應該會比非科班來得順利。但我的家人還是希望我念一個「有前途」的科系，不讓我做餐飲，這是不是代表，我離咖啡師的夢想愈來愈遠了呢？

A

讓我做餐飲，這是不是代表，我離咖啡師的夢想愈來愈遠了呢？

在回答你的問題前，我忍不住先思考了另一個問題：「到底有多少人，求學時讀的科系和出社會後的工作，是相符的呢？」

甚至是，「到底有多少人，出社會後的工作，和夢想是一致的呢？」

科系和夢想的距離，當然是很大的問題，但你知道我也曾因為「不該浪費分數」的迷思，讓成績決定志願，去念了木柵高工的機械科，學習著和想像中截然不同的科目嗎？高職畢業後，我也沒有因為缺乏興趣而做出改變，反而是在老師的建

議下，報考了苗栗聯合大學二專部的環境與安全衛生工程學系。

但我還是成為了一名咖啡師不是嗎？可見，夢想不會因為你念著一個無關的科系，就離你愈來愈遠。夢想，只會因為你為此猶豫不決，才不願靠近。而難道我以前的學經歷就完全沒有用處嗎？也不盡如此，因為機械理工出身，反而對於咖啡烘焙與沖泡的物理化學原理比一般人更容易融會貫通，這也是我之前所說的「串聯點」，你所認真做的每一件事，都將成為未來的一塊基石。

Q 很少，你有什麼建議嗎？

A 我還是個學生，很喜歡喝咖啡，也喜歡咖啡館營造出來的氛圍，未來有機會的話，也希望能開間咖啡館，自己當老闆。只是目前可以做的準備實在

學生的話，大概也很難要求你到咖啡館打工，或是經常泡在咖啡館裡培養對咖啡的品味和敏銳度吧？那麼，似乎只能從學生可以負擔，或是有機會接觸的事物上著手了。

提一下我的社團經驗好了。大家都說大學最重要的三個學分，是課業、社團和愛

情。課業我是不擔心，畢竟我一路升學，都沒遇上什麼大問題。前面提過，二專畢業時，我還是整個班上唯一考上公立二技的人，既然考上了大學，三學分裡，當然是先拿另外兩項比較要緊囉。

然而，參加社團也不是什麼了不起的事，真的要和我後來經營GABEE.扯上關係，只怕也是後見之明。只不過，一直強調「串聯點」的我，當然不可能讓話劇社的經驗，成為我咖啡師的生涯中，一幅無用的風景，至少有一件事，我非常確定是話劇社為我日後的咖啡師身分，帶來的成長，那就是改善了我從小到大害羞的習慣。我總是寧可做一個觀察者，也擅長做一個觀察者。上台演講對我來說，絕不是一件輕易或樂意的事。事實上，如果我能回到過去，告訴那時的我：「你以後會成為一個經常需要上台對大家說話、經常和客人互動的人。」想必會嚇壞他。

也許有些人會認為，我就是不想進入一般的體制內，當個每天和大家快樂相處在一起、合作無間的職員──甚至不是不想，是根本不適合──才想自己當老闆的啊！為什麼還要勸我想辦法成為一個擅於公開講話，甚至是表演的人呢？但我必須老實說，咖啡師做咖啡的過程，本身就是一種表演的藝術，這在餐飲業或許不是常態，但在咖啡廳絕對是！**客人喜歡你的態度、你做咖啡的過程，自然更可能**

喜歡上你的咖啡。更重要的是，如果你想參加比賽或成為講師，又或者和客戶提案異業合作，就不能一副畏畏縮縮、無法清楚表達出自己想法的樣子。

讓我成為一個更懂得利用自己的肢體語言、也不再害怕對群眾講話的人，就是話劇社給我的最重要的栽培。而且當全部的社員為了一部戲一起努力合力完成，不就和伙伴們一起努力將每天的咖啡店經營好一樣嗎？

其實也不一定非要是話劇社不可，但要不要試著參加一個，同樣能在這方面給你幫助的社團呢？

Q 我想趁寒暑假期間去打工，但都找不到咖啡館的工作，最多就是餐飲相關的服務業，請問這對我未來想開咖啡館的夢想，是不是沒有任何幫助？

A 關於這點，我想答案應該是很清楚的，就是我一直強調的「串聯點」：只要你真心想做某件事，你自然會動用學過的一切資源，讓它們都成為你的武器。

說起來，我的第一份餐飲相關工作，也和咖啡無關。高一升高二那年暑假，我曾在印地安啤酒屋打過工。雖說它和咖啡關係不大，但還是在我正式踏入咖啡師這一行前，唯一一份稍微接近我目前工作的經驗了。

也是在那年，我在心中埋下了「做飲品」的種子。當時我就發現，在所有的同事裡，我偏偏和「水BAR」的師傅特別熟，也隱約感覺到自己對飲料方面的工作蠻有興趣的，甚至會自己買書，調不同的飲料給同學喝，這不只讓我獲得很大的成就感，仔細回顧，其實我對餐飲業的許多流程、概念，也都是從那時就開始累積了。

所以我想，打工不一定要到咖啡館；在其他地方工作，同樣能累積有用的經驗值。

Q 在養成的階段，有沒有遇過什麼挫折，甚至是一度想要放棄的？

A 沒有。學做咖啡不容易，要說挫折，絕對是很多的，尤其咖啡不像人可以溝通，做壞了，就要自己去找出原因，找不到時當然就很挫折了。

但我還是沒想過要放棄，甚至告訴自己，在技術精進的路上，要更努力學習。為了更了解咖啡沖泡的技術細節，我也曾「向外追求」，去其他的咖啡館學習。然而關於沖泡咖啡的技術，坊間早就有許許多多相關的書籍可以參考，就算懶得看書，上網 google 一下不是也很多嗎？為什麼還要到其他的店裡去「觀摩學習」？

理由很簡單，當時的年代，資訊是很不流通的，不是什麼東西都能敲兩下鍵盤就到手，只能身體力行去和老闆「混」，和老闆聊天。遺憾的是，不管我和老闆混得多熟，每當我表明了自己在咖啡館工作的身分，對方總是立刻防衛心大起，連沖咖啡都會刻意背對著我。

但困難無法擊退我讓自己進步的渴望——或許這才是真正的試煉：**如果能在某個領域中遇見不怕困難的自己，或許那就是你真正該做的事——愈艱難的環境，我進步得愈快。**

Q

是在什麼時候，才確定自己已經準備好，可以開一間店了？

A

關鍵的時刻，可能是在咖啡館打工半年後，忽然獲得了一個重要的機會，終於可以從咖啡館「裡」，走到咖啡館「外」，拉開自己和店的距離，用更寬闊的視角，看整間店的形成。

那是彼時頗有名氣的一間花店，提出合作邀約，希望和我的老闆在東區開一間結合咖啡和花店的咖啡館。可能也是因為表現得還不錯，老闆直接把我調過去支援。從此可以正式地「站吧台」，但更讓我珍惜的，是可以完整地經歷開一間新咖啡館的過程。

經驗的累積卻不管你心裡是怎麼想的，甚至不管你是否準備好了，說開始就開始了。

但怎樣才算準備好了？被賦予重任，是否就代表我已經「夠格」經營自己的店了？自知還是「新人」的我，當然不能以現有的「學習機會」為滿足。

我的感覺是，要用自己的例子說「七年的咖啡館工作經驗」來回答，當然是更方便的，但究竟準備好了沒，還是只有自己最清楚。

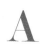

這麼說吧，如果你能從頭到尾想像出一間店的樣子，且店裡的所有物件，都知道要去哪裡找，或許就是準備好了。

Q 當決定要開店自己當老闆後，做的第一件事情是什麼？

A 買！不是買東買西，買豆子買杯子，買桌子買椅子，而是買了一台在咖啡機製造歷程裡非常重要的、叫「E61」的經典機型。

這台機器重要的程度，就好像蔽體的樹葉之於衣服，可以說全世界的咖啡機，幾乎都可以從這台發展而來。買下它也是一個契機，只是剛好聽說它要推出限量的復刻版──不管機會是留給什麼樣的人，最重要的還是眼明手快，馬上抓住──我湊一湊手邊有的積蓄，二話不說就買了下來。對我來說，這就像是一個「砍掉」的過程，因為買了這台機器，我根本沒有錢可以開店了，只好開始做教學來「重練」，賺一些生活費，也慢慢累積新的開店基金。

這一切，都發生在我為別人的咖啡館工作六年多之後，終於覺得自己能累積的都累積得差不多了，該是時候開一間自己的店了。

如同前面提過的，那台機器現在還放在GABEE．裡，是絕不會更換的機器。我不會說這是最重要的「開店第一件事」，但擁有一個能時時刻刻提醒自己初衷的東西，我想對一個開店的人來說，是只有好處，沒有壞處的。

Q 你是咖啡師，也是講師；曾是參賽者，也當過評審；是期許自己當一個能不斷發掘咖啡和異業合作可能性的「開創者」，也是期許自己成為「讓員工都能養家活口的老闆」。身兼多種角色，你認為哪個角色的目標最難達成？現階段哪個角色又耗去老師最多的心力？

A 開創者還是最難的。應該這麼說吧，對我來講，開創不難，難的是預期和等待。

因為我很清楚當我在做某些事時，我一定讓它成為一種準備，哪怕它並無法立即和我正在做的事情發生關係，我也有已經有了想法和想像，知道它可能影響到未來的自己，所以當各種不同的可能性「終於」發生在我身上時，我是真的一點都不意外的。這就是我說的「串聯效應」。而因為做的所有事情都是在「準備」，它自然也是耗費我最多心力的事。開創看起來很像只著重在「突破的一瞬間」，它更注重後方的累積，唯有當能量足夠時，才能在機會來時，完成突破，

其實，

做到別人都沒做過的事。

Q

你會不會認為，當一個品牌光環都聚在某一個人的身上，是一種危機呢？

會，且它也確實是。但無法否認的是，我做咖啡確實可能比其他伙伴再細緻一些，畢竟我已經做了二十年。但如果把這件事當作評價咖啡師唯一的標準，那我不是永遠無法離開了嗎？GABEE.和林東源劃上等號，在初期是為了方便，為了有一個集中火力對外的窗口，為了讓媒體有一個採訪的焦點。但在後期，它反而變成包袱，造成伙伴的離開，也有客人會因為來到GABEE.因為沒喝到我煮的咖啡而感到失望，綜合以上來看，它當然是一個危機，但難道它不能同時是個轉機？因為認知到這一點，我知道我必須百分之百信任我的伙伴，相信他們能做好，勇敢地放手，GABEE.才能脫離林東源，繼續往未來前進。

Q 現在的咖啡產業環境和以前相比，最大的不同處在哪？

A 基本上，我認為只要是餐飲服務業，最核心的基礎，大概不會有什麼改變，那就是我們面對顧客的態度，以及顧客對我們的期待。然而，我初入行時的年代，的確和現在不同了，顧客點了什麼，沒有POS點餐系統幫忙記憶，一切都只能靠自己。很幸運的是，愛看漫畫的我早就具備了「圖像思考模式」，所以不管客人之後怎樣大風吹換位置，我都能牢記他們的臉，把咖啡送到正確的人手上。

我相信「機會是給準備好的人」這句話，但我更相信，「機會是給願意準備的

更重要的是，我不能因為自己和GABEE.的關係太緊密，就抹煞掉伙伴們成長的機會。很多人或許不知道，GABEE.十週年的創意咖啡，就已經不是由我做發想的了。平時，我也讓伙伴發想自己的創意咖啡，我只要確認想法和概念，通過了就上架。但這畢竟還是需要時間，我只能說，GABEE.不會永遠等於林東源，也不會等於任何一個伙伴。它既是所有伙伴共有的，同時也不屬於任何人的。

GABEE.就是GABEE.，無論如何改朝換代，我希望它都能保有自己的樣子。

人」。因為不怕困難，因為願意克服困難，很快的，我當上了店長。

我獲得了機會，也抓住了機會。但相較於機會是給願意準備的人，我也相信機會是給願意冒險的人。我當然可以安於當一個稱職的員工，但我沒有，我精進自己的技術，去做了許多「非本分」的事。我當然還是可以安於當一個稱職的店長，但我沒有，我告訴自己，如果有朝一日我真的想開一間自己的店，就必須認清自己還有不足的地方。

這些觀念，應該是從以前到現在，從來沒有變過的真理吧？

Q 因為我還不知道自己未來想做什麼，手中也沒什麼籌碼能做選擇。你是否也經歷過這樣的徬徨階段嗎？

A 當然。我也不是一生下來，就知道自己要幹嘛的。像是在大學畢業後，儘管老師希望我考研究所，往學術方向發展，但深知還不清楚自己究竟想要做什麼的我，還是決定先當兵，也趁這「沒有選擇」的時間，好好地思考未來。

退伍後也一直思考，學以致用，真的是我想要的嗎？我真的想做環工嗎？而當我想起了升高二那年的暑假打工經驗，像是那時的自己是多麼喜歡和同事相處，和人互動時，正好有一個在咖啡館打工的學弟接到兵單，準備入伍服役去，知道我打算休息一陣子，就介紹我去接他的位置，說那邊的工作蠻不錯的，咖啡也很專業。我想，一邊打工一邊思考未來也不錯，就這樣，算是正式入行了，而我一路就走到了現在，從來沒有離開過。

咖啡館經營 Q A —— 實戰篇

Q 若不計先前在其他店工作的經驗，在開 GABEE. 之前，花了多長的時間準備？

A 我們總共花了一年的時間規劃，半年的時間找店面。順道一提，GABEE. 原先有三個股東，分別是我十七歲時打工認識的設計師，以及後來退伍後從事空服員工作，當兵時的學弟。我們的默契是，裝潢設計的事由設計師負責，咖啡由我負責，空服員則不介入所有的管理事宜，只負責一開始的宣傳，因為他人脈很廣，為在開店初期時帶了不少人來消費，幫助我們撐過剛開店、大家還不認識我們的時期。

就是因為分工合作，各擅其場，才能讓我們各自的能力都發揮到最大值，也比較不容易發生爭執。

Q 對於想開咖啡館的人，建議應該準備多少資金？

A 三百萬是最起碼的資金。

含周轉費用的話，最少也要三百萬，而這還是以非黃金地段的地點而論，且裝潢可能也無法做得太好，開店初期預定要購買的設備應該也無法一步到位。老實說，像GABEE.這樣從一開始就堅持用最好的器材，無論義式咖啡機，或是之後決定開始烘豆時買的烘豆機，都不曾給自己「試驗期」或「過渡期」，其實是需要付出某種程度上的資金成本。當然我也不是說所有東西都一定要買最好的，一切都取決於老闆對咖啡館的定位，以及技術的水準。有些咖啡館是喝氣氛的，有些可能以餐點為主，當然也有打價格戰，以提供平價咖啡為目標的店，大家需要的設備都不同，但儘管如此，以「至少開得了一間店」為準則來看，我還是認為三百萬是最起碼的資金。

認真說起來，我並不認為開咖啡館是一件門檻多麼高的生意，資金多有資金多的做法，資金少也不見得就做不起來。以GABEE.為例，我們的租金每月十萬，對某些人來說可能很高，但和一級戰區如東區相比，可能又比別人少了很多壓力。大家或許不曉得，台灣的店面租金和香港相比，可說是非常便宜了。還記得我上次去香港時，看到一間和GABEE.差不多二分之一大小的店，和老闆一聊，才發

現一個月竟要五十萬台幣的租金，堪稱天價。但如果你以為店面租金比台灣高五倍，食物價格一定也高出五倍，那可就錯了，即使仍是偏高的物價，但也沒有比台灣貴多少。如果這樣都能生存，是否代表著無論怎樣的環境，都一定有突圍的辦法？以香港來說，可能就是以「翻桌率」為第一優先；如果對咖啡廳來說有難度，至少可以併桌，讓坪效極大化，都是沒辦法中的辦法。

去外面看過後，我發現台灣的咖啡人其實真的很幸福，可以在相對合理的租金、環境下求生存，至少不必承擔太大的風險，或者同樣一筆資金，有更長的時間可以嘗試、改變。我一直很不喜歡聽到誰批評哪家店很商業化，為了賺錢犧牲咖啡品質，或者搞很多花招，賣周邊商品，甚至刻意討好客人。我相信所有的質疑都有他的道理，也許是出自於對咖啡館某種嚴格的想像，或是對咖啡師抱持著某種不食人間煙火的投射，我都理解，但我還是能用一句單純的問句回答：「開店本身不就是一種商業行為嗎？努力讓自己的夢想可以延續下去，適當地做出妥協和犧牲，有錯嗎？」

因為誰都要想辦法生存，批評別人的人，很可能只是因為沒意識到自己有多幸福多幸運，可以一切都照著自己的理想往下走，或是咖啡根本不是你真正賴以謀生的路。

Q 對於沒有豐富經歷卻想開咖啡館的的人，有沒有什麼建議？

A 我唯一的建議就是找專業的人協助。這也是為什麼我們會開始想要協助每個有資金，也有意願投入咖啡產業，唯獨缺乏經驗的新手，去實現他們的想法。當然，堅持要一步一腳印去學習咖啡知識、瞭解經營一間店裡裡外外的大小事，也是無妨的，只是會花很多時間，也可能走冤枉路。咖啡師做為一個職業，當然可以這樣磨，某程度上也應該這樣磨。但做為一個老闆，很多時間不光是付出時間成本就沒事的，還有金錢上的成本，那豈是可以一再失誤、一再重來而不會元氣大傷的事？

所以我一直告訴自己，如果我們有能力成立一個專業的顧問團隊，當然要義無反顧地去做。GABEE從提供好咖啡，一直到提供好豆子，甚至是提供多樣化的相關周邊商品，以及跨領域的合作，秉持的初衷永遠是為了整個咖啡產業好。當我們已經成熟到可以作為某種典範，至少是個不錯的經營案例時，下一步，當然就是協助也想投入這個產業，卻苦無入門方法的人了。而這也是我們飛翔計畫最重要的事。

Q 咖啡店的經營一開始就是要決定專業器具，咖啡店創業者要怎麼選擇合適自己的器具？

A 一間店所有的裝潢，包括建材，包括吧台的樣式，桌椅、杯子、菜單，乃至地板的磁磚，都必須建立在某種統一的「風格」之下，才不會顯得各自都很貴很高級，擺在一起卻亂七八糟，互相排斥。

然而提到風格、品味這類比較「虛」、比較「缺乏標準」的事物時，總是會變得很難「教」，很難「說明」。我唯一的建議是，若心裡沒有一個明確的樣貌，或者是有，但面對細項的選擇時，又沒有把握，最好的方法就是找有設計背景的人幫忙，達到預算和自我美學的折衷，至少，好的設計師能夠正確地掌握風格，不會讓每樣東西都暗地裡打架。

至於連要什麼風格都不曉得，或是形容不出所謂風格，建議就是直接找一間喜歡的店，從模仿做起，再慢慢調整出自己的味道，也是避免出錯的方法。

Q 技術可以學習，但「品味」無法，你認為教育顧客的品味是重要的嗎？當顧客不具有分辨咖啡好壞的能力，努力精進技術的意義又在哪裡？

A 教育顧客的品味當然是重要的，我甚至可以說，這是專業咖啡師的責任。如果顧客比較不出不同咖啡豆、不同烘焙法的差別，甚至連好咖啡和壞咖啡都無法分辨，那他自然也無法體會咖啡師的用心和努力。

不過，任何事只要加上「教育」這兩個字，總是會變得很嚴肅，幾乎要變成壓力。客人進來咖啡館多半時候是為了放鬆的，如果還要聽你的諄諄教誨，還要像考試一樣測試他的品味，不僅令人緊張，更是無禮的行為。

我自己的做法是，只要透過不經意的分享，讓消費者更認識他正在喝的咖啡，就夠了。畢竟排除所有外在條件，世上任何對美的體會（美味、美服、美女……），最大的變因都是人的主觀。消費者覺得好喝，才是最重要的。我們的責任只是幫助他了解咖啡的不同風味，讓他具有分辨的能力，至於好壞，客人自己決定就好了。

Q 我也想在自己的咖啡館烘豆，怎麼做才好呢？一開始就非得買最高級的烘豆機不可嗎？

A 這個問題稍微麻煩一點，我可能必須先跳出問題本身，談一下烘豆這件事。

台灣的咖啡館經營者常有的一個迷思是，自己烘焙豆子，更能創造單屬於自己的味道，甚而增加盈利，一手把攬更多的工作。然而，這件事在台灣真的太氾濫了，就我所知道的，台灣至少就有三千家的自家烘焙，真的是很驚人的數字。

要知道，烘豆子是很花時間，花人力，也花精神的。台灣很多的自家烘焙，都是老闆自己來，早上站吧，晚上烘豆，搞到最後生活品質變得很差，可能連自己原先的飲品事業都賠上了。

這時為什麼不考慮專業分工呢？讓專業的人來為你做不擅長，或是沒有能力做到的事，不是既能兼顧品質，又省事嗎？如果非要有「自己的獨家配方」，其實早有愈來愈多的新式烘焙設備被發明出來，可以讓咖啡師設計自己的配方和烘焙曲線。比方說我就有一台小型的烘豆機，可以連線手機app，自己設計烘焙曲線做實驗，完成自己的「獨家豆」烘法後，再交由烘豆廠去烘豆，一樣可以創造出個性咖啡。

回到問題本身，是不是一開始就非得買最高級的烘豆機呢？我只能說，小型的烘豆機既然存在，當然就是可以用的。只不過烘單品或許還沒問題，但如果要用來烘義式咖啡，就真的太勉強了。你想想，義式咖啡大概是每家間最基本的飲品，需求量也一定是最大的，但你每次只能烘小量的豆子，而每一鍋烘出來的豆子在做第一次沖泡時，都要重新做測試，真正能用的豆子實在不多，也會造成浪費。

再者，每次為了烘豆子，一批一批來，弄到凌晨三、四點，最直接的代價就是隔天又更晚開店，然後為了平衡收支又更晚打烊，形成惡性循環，你確定這是你要的嗎？

瞭解烘焙，和當供應商，是完全不同的兩回事，即使你只供應給自己也一樣。在台灣，很多人每天都過著被追豆子、來不及烘的日子，做到最後連一杯飲料都拿不出來，豈非本末倒置？

舉日本的例子來說明，其實都只有幾個主要的烘豆商在供應豆子，真正自家烘焙的咖啡館反而不多，但沒人會說日本的咖啡館不專業，或沒有特色。墨爾本也是，且雖然沒有自己烘焙豆子，但店家還是不吝於主動提供烘豆商的資訊，有些店家甚至同時跟好幾家供應商合作，同樣形成特色，也能讓消費者享用到你「挑選出來」的豆子，是在別家喝不到的。

Q

當新鮮感不再，我該如何爭取更多的媒體曝光？舉辦特別的活動（如親子日、星座配方、個人專屬配方組）？而這些或許能吸引媒體目光，但會不會又顯得譁眾取寵，反而使專業度失焦？

A

這事非常微妙，我很難說怎樣的行銷設計一定是對的，但我能確定，不好的行銷活動是很可能造成曲解，反變成打擊。

以GABEE.為例，其實很少為了吸引媒體的報導，而刻意去做什麼事。我們總是單純地想做一些創新的事，因為目的很簡單、清楚，所以當媒體來採訪時，或是有人因為欣賞而好奇地問起時，我們也能比較自然、合理地說出自己的想法，不會有一絲勉強。

至於在這樣的前提下，是否也有沒人欣賞，媒體也不感興趣的時候？當然有。這裡我也只能告訴自己，一定是做得不夠好，好好反省，做為下次再有什麼新的點子時，能自己給自己提醒，哪裡應該繞一下，或是什麼樣的題材可能不夠有趣。

總的來說，我認為做活動不能只是為了被報導，而要真心想把活動做好。把媒體效率放在第一位，除了容易模糊焦點，活動也可能綁手綁腳，顯得不純粹，報導真的出來時，或許也不會那麼精彩、動人了。

Q 品牌的好處之一，在於能夠發展周邊商品，GABEE.也有不少週年慶的特色限量商品，讓我很羨慕。我該怎麼和設計師溝通，做出專屬於自己的店的周邊商品呢？

A 如同前面提過的，美感很講天分，要後天培養，也非一朝一夕可以完成，需要長期大量的累積。我從學生時代就很喜歡看設計相關的雜誌，直到真的有機會和設計師合作周邊商品時，我才知道那都是累積，都變成我的養分，可以更明確、更有效率地和設計師討論。至於討論的方法，通常我會先提供主題、想法、故事，盡可能講得明確些，讓設計師有所本（真覺得風格不搭也可以及早退出），接著就放手交給設計，相信他的專業，等完成後再討論，進行微調。一般來說，只要故事出來了，想要的形象、風格出來了，設計完成的作品也不會差太遠。

和GABEE.合作是很有趣的經驗。其實我做的銀飾，風格一直都很明確，要說和GABEE.在調性上相同，是有點勉強的，但因為東源不是「為了做而做」，好像隨便找一間店就來試試看，而是真的瞭解、喜歡我的作品，才來談；加上我們都喜歡做「沒人做過的事」，這事就很自然地成了！

比較特別的是，雖然在合作之前，實在很難預想想合作的過程會發生什麼狀況，但東源其實一直縈在「狀況內」的，很尊重設計師，也不會莫名其妙地神來一筆。我們合作的流程，基本上會從一個「故事」開始，由他發想一個和咖啡有關的故事，盡可能完整地，包括一切所能延伸的想像，對我說明清楚，再一起討論如何與數字結合，因為經過很充分的溝通，我設計出來的樣子，基本上都不會偏離彼此的想像太遠；身為設計師，也很喜歡這樣的客戶：設計前講清楚，設計後不介入，這大概也是我們能長期合作的主要原因吧。

阿卍：2AS銀飾專賣店負責人

Q 我也想和不同的產業、品牌合作，但始終沒有機會。我該如何提案？對沒有名氣的咖啡館來說，就只能用錢去「買合作」了嗎？

A 講得籠統點（也八股點），就是「有心就會達成」。我自己回顧一路走來，比較明顯的做法，應該是「讓生活一直有咖啡的存在」，唯有如此，可以讓我在不管接觸什麼樣的事物時，都想到咖啡，想到合作的可能。另外，隨時把咖啡放在嘴邊，也有助於累積「有效的人脈」。除此之外，主動去尋求合作，當然也是很有效的方法。我們有很多的合作廠牌，都是因為看到我們和銀飾合作，和TEDxTaipei合作，才主動來詢問合作的可能。找到好的品牌，完成漂亮的合作，它就會變成一個明顯的成績，吸引更多好的廠牌靠近。但絕對不要為了合作而去合作，有時反而會拉低自己的品牌價值與定位。

Q 我的店裡總是有客人點一杯最便宜的咖啡，就待一整天，我該怎麼辦？

A 這一題我必須非常抱歉的，給你「無解」的答案。身為咖啡師的我，也經常感到很無奈，尤其GABEE.的原則是，只要不打擾其他的客人，基本上我們絕不趕

人，遇到這樣的消費者，真的只能認了。但我並不是在譴責消費者，事實上，很多的習慣都是在不知不覺養成的，這樣的心態我很能理解，畢竟經濟不景氣，很「省」字當道，真是再正常不過的事了。

GABEE.甚至還遇過叫我們幫忙顧東西，他出去吃飯，再回來的客人。也有很清楚自己想喝兩杯咖啡的人，索性第一杯先點半價的站位，快速喝完後，再坐下來慢慢地品味第二杯。這還不算過分，我們還遇到站一整個下午用電腦的，很想勸他找個位子坐下來，但又不好意思開口，好像我們就是要賺他另外半杯的錢一樣。其實站位的設計，是源自於義大利「使用者付費」的概念，凡沒有使用到空間和冷氣的人，就不用付全額的咖啡價格。然而這樣貼心的服務卻遭到濫用，我們也束手無策。

正好，因為回答了這個「無解」的問題，順道就請大家從自己做起。你想想，能遇到一間喜歡的咖啡館，是多麼難得的緣分，總是希望它能長久生存下去吧！那麼，是不是可以，在使用空間一段時間後，就讓自己再點第二杯呢？一個國家的消費者，是否能給每個產業應有的肯定，是產業能夠發展成規模，甚至成為文化的重要關鍵，而我們能給予最直接的肯定，當然就是消費。

請不要讓你喜歡的店，最後竟因為你的行為而消失。

IDEAL BUSINESS 01

GABEE.學：

咖啡大師林東源的串連點思考，從台灣咖啡冠軍到百年品牌經營，用咖啡魂連接全世界

作者　林東源
採訪整理　李振豪

攝影　Andrew Wu、林東源、李振豪
圖片提供　Fabcafé
校對　林東源、張景威、李振豪
封面設計　我我設計工作室
責任編輯　張景威
版型、美術設計　尚騰印刷事業有限公司
行銷企劃　呂睿穎

發行人　何飛鵬
總經理　李淑霞
社長　林孟葦
總編輯　張麗寶
叢書主編　楊宜倩
叢書副主編　許嘉芬

出版　城邦文化事業股份有限公司 麥浩斯出版
地址　104台北市中山區民生東路二段141號8樓
電話　02-2500-7578
E-mail　cs@myhomelife.com.tw

發行　英屬蓋曼群島商家庭傳媒股份有限公司城邦分公司
地址　104台北市中山區民生東路二段141號2樓
讀者服務專線　0800-020-299
讀者服務傳真　02-2517-0999
Email　service@cite.com.tw
劃撥帳號　1983-3516
劃撥戶名　英屬蓋曼群島商家庭傳媒股份有限公司城邦分公司

香港發行　城邦（香港）出版集團有限公司
地址　香港灣仔駱克道193號東超商業中心1樓
電話　852-2508-6231
傳真　852-2578-9337

馬新發行　城邦（馬新）出版集團Cite(M) Sdn.Bhd.
地址　41, Jalan Radin Anum, Bandar Baru Sri Petaling,
　　　57000 Kuala Lumpur, Malaysia
電話　603-9057-8822
傳真　603-9057-6622

總經銷　聯合發行股份有限公司
電話　02-2917-8022
傳真　02-2915-6275

GABEE.學：咖啡大師林東源的串連點思考,從臺
灣咖啡冠軍到百年品牌經營,用咖啡魂連接全
世界 / 林東源著. -- 初版. -- 臺北市：麥浩斯出
版：家庭傳媒城邦分公司發行, 2016.03
　　面；　公分
ISBN 978-986-408-138-7(平裝)

1.咖啡館 2.創業

991.7　　　　　　　　　　　105002488

製版印刷　凱林彩印事業股份有限公司
版次　2016年3月　初版 1 刷
　　　2016年5月　初版 2 刷
定價　新台幣360元　Printed in Taiwan